러블리걸 데일리코디
루미의 패션 일러스트

1판 1쇄 인쇄 2016년 11월 30일
2판 1쇄 발행 2020년 6월 1일

지은이 박영미
펴낸이 신주현 이정희
마케팅 양경희
디자인 조성미

펴낸곳 미디어샘
출판등록 2009년 11월 11일 제311-2009-33호

주소 03345 서울시 은평구 통일로 856 메트로타워 1117호
전화 02) 355-3922 | 팩스 02) 6499-3922
전자우편 mdsam@mdsam.net

ISBN 978-89-6857-152-7 13650

www.mdsam.net

루미의 패션 일러스트

러블리걸 데일리코디

박영미 지음

LUMI'S FASHION ILLUST

LUMI

미디어샘

PROLOGUE

어렸을 적 문구점을 돌아다니며 여러 종류의 종이 인형을 사 모아 조심조심 오려 보물처럼 상자에 담아 애지중지했어요. 눈이 커다란 예쁜 공주 캐릭터에 어떤 옷을 입혀볼까 설레는 마음으로 행복한 고민에 빠지곤 했지요. 어느 날은 스케치북에 예쁜 옷을 그려서 입혀보기도 했어요.

그리고 어른이 된 지금 저는 이 책을 준비하며 마치 그 시절로 돌아간 듯 설렘을 느꼈습니다. 사랑스러운 여자아이 캐릭터 '루미'를 만들어 '루미에게 무슨 옷을 입히면 더 멋질까? 이 옷이 더 귀여울까?' 하고 즐거운 고민을 하며 하나하나 신나게 작업했답니다.

헤어스타일과 옷 스타일에 따라 이미지 변신을 하는 아이돌처럼 캐릭터 꾸미기에서도 헤어스타일과 옷 스타일이 중요합니다. 어떻게 코디하느냐에 따라 캐릭터의 분위기나 성격이 달라지니까요.

많은 부분을 생략하고 간단히 그리면 어딘가 밋밋하고, 그렇다고 복잡하게 그리자니 따라 그리기에 너무 어려울 것 같았습니다. 캐릭터 그리기의 즐거움을 널리 알리고 싶은데 정작 캐릭터 그리기에서 막히면 안 되잖아요? 그래서 누구나 쉽게 따라 그릴 수 있는 작은 여자아이로 캐릭터를 정했습니다.

이제 여러 스타일의 옷을 그려서 입혀볼까요? 그 시절 종이 인형놀이를 하듯 루미에게 어울리는 옷을 선택해 하나하나 따라 그려보세요. 러블리룩, 시스루룩, 스포티룩 등으로 옷 스타일을 나누었지만 그때그때 기분에 따라 선택해도 되고, 나만의 스타일로 응용해 그려도 됩니다. 루미를 꾸미다 보면 어느새 동심으로 돌아가 분명 저처럼 행복한 기분을 느낄 수 있을 거예요.

박영미

CONTENTS

CHAPTER ONE
리얼 라이프
패션 코디
REAL LIFE
FASHION
CODY

CHAPTER TWO
페어리 테일
판타스틱 코디
FAIRY TAIL FANTASTIC CODY

패션 일러스트
컬러링 도안
& HOW TO MAKE

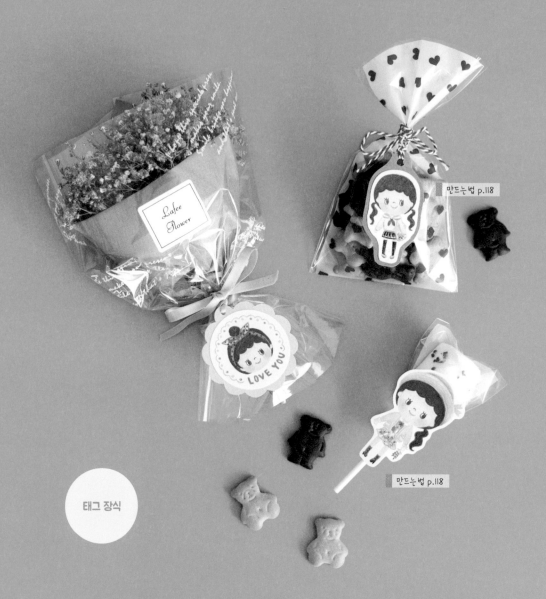

만드는 법 p.118

만드는 법 p.118

태그 장식

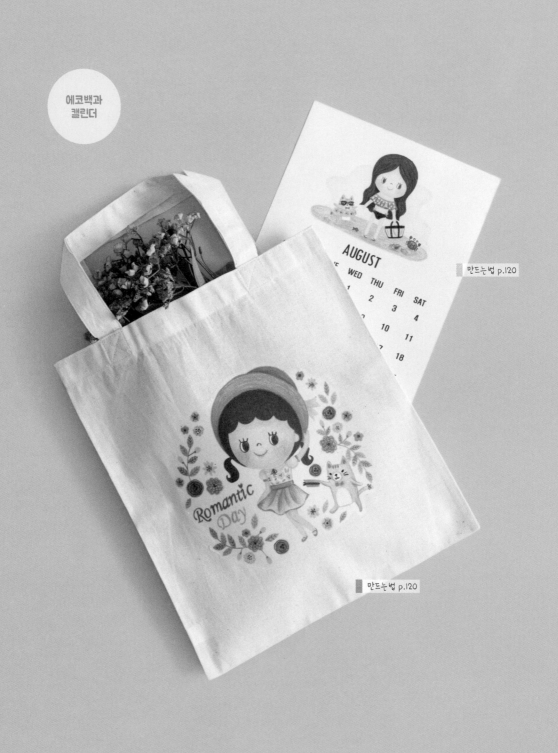

에코백과
캘린더

AUGUST

만드는법 p.120

만드는법 p.120

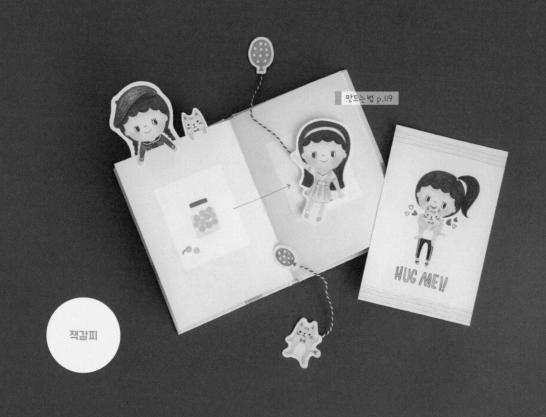

만드는 법 p.119

HUG ME!!

책갈피

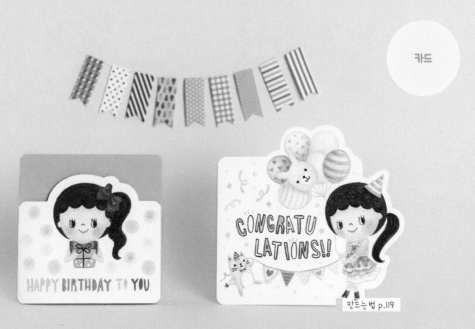

카드

HAPPY BIRTHDAY TO YOU

CONGRATU LATIONS!!

만드는 법 p.119

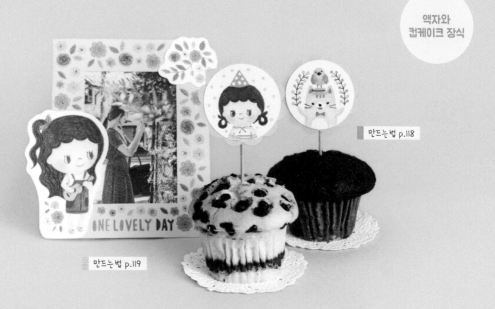

액자와
컵케이크 장식

만드는법 p.118

ONE LOVELY DAY

만드는법 p.119

스탠드 메모지

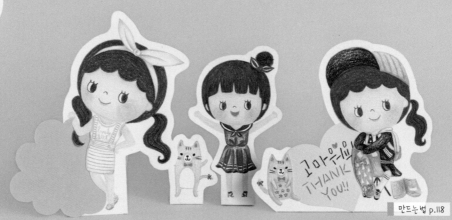

만드는법 p.118

주인공 루미와 친구 루코를 소개합니다. 기본 전신을 그려보고 다양한 헤어스타일과 동작을 익혀보세요.

코디네이터라는 멋진 꿈을 가진 명랑 소녀. 눈이 동그랗고 항상 미소를 머금고 있어서 인상이 밝다. 꾸미기를 좋아해서 예쁜 옷과 독특한 헤어스타일에 관심이 많다. 코디네이터라는 꿈을 위해 뷰티 정보 모으기가 취미다. 성격이 활발하고 센스도 좋으며 패션 어드바이스도 잘해주어 친구들에게 인기가 많다. 항상 회색 고양이 루코와 함께 다닌다.

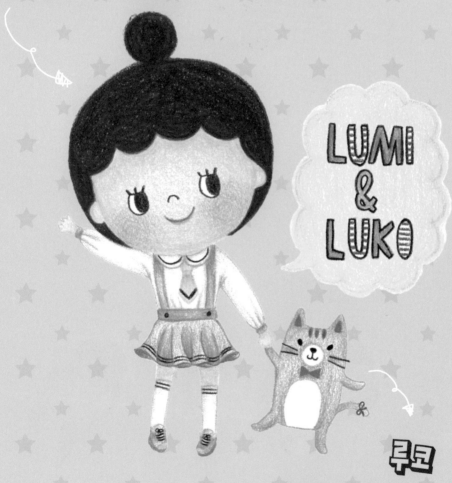

LUMI & LUKO

루코

깜찍한 나비넥타이를 하고 있는 귀여운 회색 고양이. 늘 루미와 함께하는 고양이 친구.

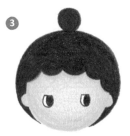
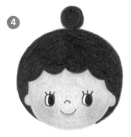

① 얼굴형과 앞머리를 그린 후 눈 위치를 잡아줍니다.

② 눈을 제외하고 얼굴을 색칠해준 뒤 동그란 머리를 그려주세요.

③ 머리를 색칠해주고 눈동자도 그려줍니다.

④ 속눈썹, 코, 입을 그려주고 마지막으로 살짝 볼 터치를 해주세요.

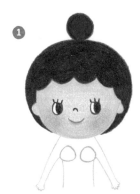
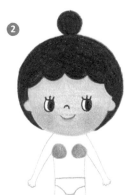

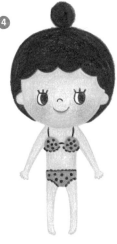

① 상의 속옷을 그려주고 팔과 몸통을 그려줍니다.

② 하의 속옷을 그려주고 다리를 그려줍니다. 속옷부터 색칠해주세요.

③ 몸통도 색칠해줍니다.

④ 검은색으로 속옷 끈, 레이스, 도트무늬를 그려주세요.

① 고양이 귀부터 시작해서 몸통을 그려주세요. 주둥이 부분과 배 부분을 그려주세요.

② 팔과 다리를 그려주고 포인트 컬러로 귀와 리본을 그려줍니다.

③ 몸통을 색칠해주고 꼬리도 그려주세요. 검은색으로 머리 무늬를 넣어주세요.

④ 꼬리를 색칠해주고 리본을 달아주세요. 눈, 코, 입, 수염을 그려주세요.

눈, 코, 입의 위치에 따라 얼굴과 시선의 방향을
다르게 표현할 수 있습니다.

정면

눈, 코, 입이 가운데에 오도록
그립니다.

옆면

눈, 코, 입을 우측이나 좌측 중
한쪽으로 모아서 그려줍니다.

위

턱의 면적이 넓어지게 눈, 코, 입을
위쪽에 그립니다. 시선은 위쪽을
향하게 그려주세요.

아래

이마의 면적이 넓어지게 눈, 코,
입을 아래쪽에 그려줍니다. 시선은
아래쪽을 향하게 그려주세요.

연한 연필로 몸의 형태를 그려보면 몸의 비율을 이해하고 여러 동작을 표현하는 데 도움이 됩니다.
동그라미를 관절이라 생각하고 여러 형태로 변화시켜보세요. 몸 비율을 2등신으로 그리면 캐릭터가
더욱 귀엽고 깜찍합니다. 머리는 크게, 팔다리와 몸통은 상대적으로 작게 그려주세요.

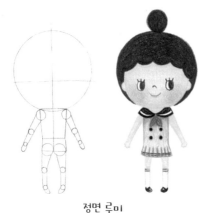

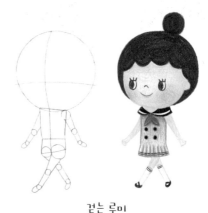

정면 루미

중앙선을 정해 최대한 대칭이
되도록 그려주세요.

걷는 루미

중앙선을 살짝 측면으로 옮기고
팔다리를 교차시켜주세요.

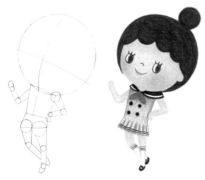

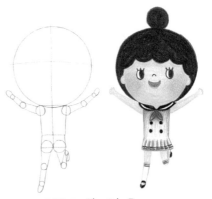

아이돌 포즈 루미

중앙선을 측면으로 옮기고 어깨선과 골반선을
같은 방향으로 오므려 그려주세요.
살짝 삐딱하게 서있는 형태로 그릴 수 있습니다.

정면에서 달려오는 루미

중앙선을 정해 대칭이 되도록 그리되
한쪽은 다리 전체를, 한쪽은 무릎과 발등을
모아 그려줍니다.

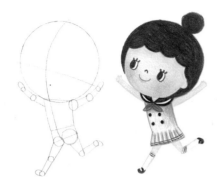

옆쪽으로 달려가는 루미
중앙선을 측면으로 옮기고 한쪽 다리는 앞으로,
한쪽 다리는 ㄴ자 형태로 그려줍니다.
이때 어깨와 골반의 방향을 모아주세요.

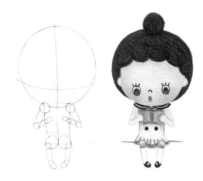

똑바로 앉은 루미
중앙선을 정해 대칭이 되도록 그려줍니다.
이때 무릎이 위로 조금 나오도록 그려주고
허벅지는 생략합니다.

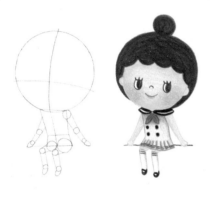

비스듬히 앉은 루미
중앙선을 측면으로 옮기고 바깥쪽 다리는 조금
길게 그립니다. 이때 얼굴 중앙선을 지켜서 그리면
정면을 바라보며 비스듬히 앉은 포즈가 됩니다.

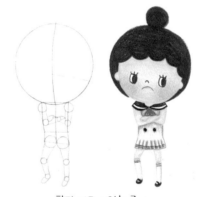

팔짱 끼고 서있는 루미
양팔을 교차시켜서 그려줍니다.
한쪽 무릎을 꺾어주면 삐딱하게 선 포즈가 됩니다.

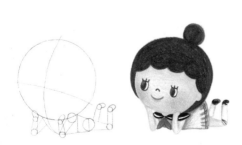

엎드려 누운 루미
몸통은 측면만 보이게 그려줍니다.
이때 다리로 갈수록 몸통이 깔때기처럼 좁아집니다.

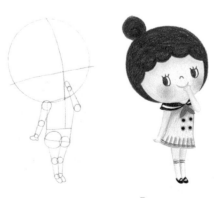

애교 포즈 루미
중앙선을 측면으로 옮긴 후 골반을 뒤로 빼줍니다.
한쪽 팔도 골반과 함께 뒤로 빼주며 손가락 끝을 살짝 올려주세요.

●짧은 머리●

쇼트커트

멜로우 컷

아웃 C컬 펌

샤기 단발

베이비 펌 단발

머시룸 헤어

굵은 웨이브 단발

물결 펌 단발

●긴 머리●

굵은 웨이브

레이어드 펌

C컬 헤어

러블리 펌 헤어

긴 생머리

아웃 C컬 헤어

물결 펌 헤어

샤기 롱 헤어

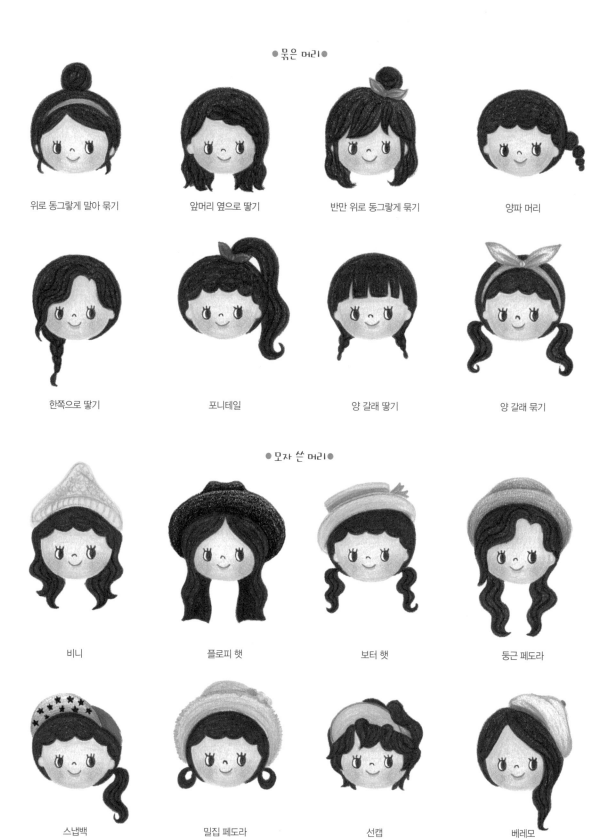

● 묶은 머리 ●

위로 동그랗게 말아 묶기

앞머리 옆으로 땋기

반만 위로 동그랗게 묶기

양파 머리

한쪽으로 땋기

포니테일

양 갈래 땋기

양 갈래 묶기

● 모자 쓴 머리 ●

비니

플로피 햇

보터 햇

둥근 페도라

스냅백

밀집 페도라

선캡

베레모

CHAPTER ONE

리얼 라이프
패션 코디

REAL LIFE
FASHION
CODY

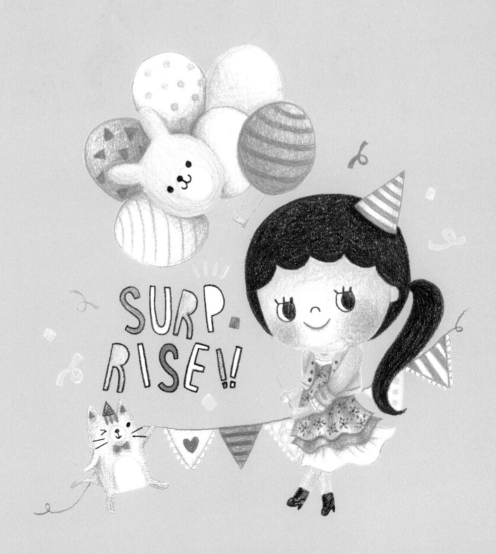

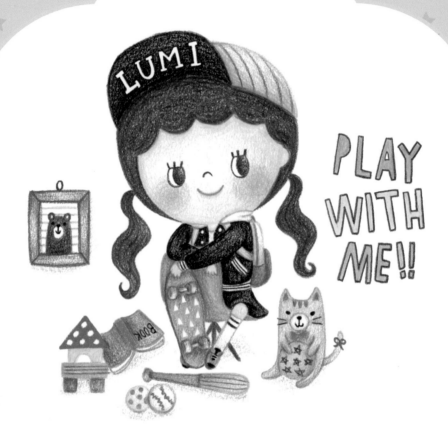

PLAY
WITH
ME!!

📔 루미 일기

루미는 운동을 좋아해요. 하는 것도 좋아하고 보는 것도 좋아해요.
오늘은 친구들과 야구 경기를 보러 가기로 했어요.
스포티룩으로 코디하고 신나게 응원하려고요. 루미가 응원하는 팀이 이기면 참 좋겠어요.

★ 스포티룩
강하고 활동적이며, 편안하고 친근한 이미지의 캐주얼 스타일로
낮은 구두나 로퍼, 운동화와 숄더백, 백팩과 코디한다.

Sporty Look!

스포티룩1

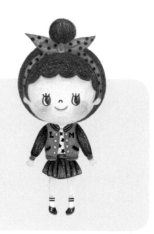

돌돌 말아 올려 묶고, 블랙도트 핫핑크 헤어밴드로 귀여움을 더한 헤어스타일이에요. 상의는
별무늬 티셔츠 위에 투톤 배색 봄버 재킷을 걸쳤어요. 하의는 짧은 기장의 블랙 플리티드
스커트를 입어 깜찍함을 더했습니다. 발목 위까지 오는 흰 양말과 블랙 로퍼를 신었어요.

 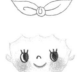

얼굴 위로 꽉 묶은
리본을 그려줍니다.

머리띠를 그려주고 색칠해주세요.
리본에 명암을 넣어 주름을
표현해주세요.

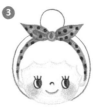

검정 도트무늬를 넣어주세요.
돌돌 말아 올린 머리를
그려주세요.

머리를 색칠해주세요.

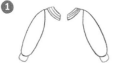

옷깃을 그린 후
양 소매를 그려줍니다.

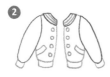

재킷 전체 모양을
그려주세요.

어두운색보다 밝은색을
먼저 칠해야 해요. 재킷의 핑크색
부분을 모두 칠해주세요.

검은색 부분을
칠해준 후 이니셜도
써주세요.

속에 받쳐 입은
별무늬 티셔츠를
그려주세요.

허리선을 그린 후
아래쪽 가운데부터 주름을
그려줍니다.

양쪽으로 주름을
마저 그려주고 허리선을
칠해주세요.

주름도 색칠해주세요.

주름선을 좀 더 진하게
칠해 명암을 넣어주세요.

신발 형태를
잡아줍니다.

옆 고무 밴드와
밑창을 그려주세요.

색칠해주세요.

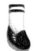 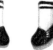

신발 위로 양말을
그려주세요.

Sporty Look!

스포티룩2

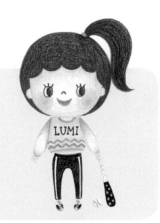

발랄한 인상을 주는 포니테일 헤어스타일이에요. 상의는 루즈핏의 크롭 맨투맨 티셔츠로, 하의는 타이트하지만 신축성이 좋은 스포츠 레깅스로 코디했어요. 노란색 포인트 컬러가 돋보이는 운동화를 매치했습니다.

①
얼굴을 그린 후 동그란
머리형을 그려줍니다.

②
머리를 색칠해주세요. 머리끈과
묶음 머리를 그려줍니다.

③
묶음 머리를 색칠해주세요. 좀 더 진한 선을
3~4줄 넣어 머릿결을 표현해주세요.

①
티셔츠 목둘레선을 그린 다음
몸통을 그려줍니다. 지그재그
무늬도 넣어주세요.

②
지그재그 무늬는 남겨두고
색칠해주세요. 소매를 그려주고
손목 밴드를 칠해주세요.

③
소매를 색칠해주세요.

④
지그재그 무늬에 색을 입히고
타이포도 넣어주세요.

①
허리 밴드부터 그려줍니다.

②
레깅스 형태를 그려주고
줄무늬를 넣어주세요.

③
세로 줄무늬는 남겨두고
색칠해주세요.

①
입구 탑→끈→측면
순으로 그려줍니다.

②
색을 칠하고 앞코와
밑창까지 그려줍니다.

③
위로 삐죽 나온
설포를 그려주세요.

④
색칠해주세요.

①
방망이 형태를
그려주세요.

②
손잡이 쪽에는 테이핑을 그려주고
방망이 쪽에는 도트무늬를 넣어줍니다.

③
색칠해주세요.

①
동그라미를
그려줍니다.

②
명암을
넣어주세요.

③
곡선을 넣어 야구공을
표현해주세요.

Sporty Look!

스포티룩3

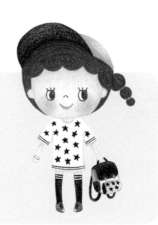

동글동글 양파 머리에 무채색 스냅백으로 조금은 시크한 분위기를 연출했어요.
상의는 루즈핏 별무늬 롱 원피스이고 하의는 무릎 위까지 오는 검은색 오버 니삭스와
빨간색 캔버스화를 코디했어요. 한손에는 캐주얼한 백팩을 들었어요.

① 얼굴을 그린 다음 스냅백을
그려줍니다.

② 모자를 색칠해주세요. 모자와
얼굴을 이어주고 양파 머리를
그려주세요.

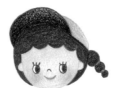

③ 색칠해주세요.

① 티셔츠 형태를 잡아줍니다.

② 라인 근처만 조금 색칠해주고
검은색 선을 그려주세요.

③ 별무늬를 자유롭게
그려줍니다.

① 앞코→측면 순으로
그려줍니다.

② 색칠해준 후 가운데 삐죽
나온 설포를 그려주세요.

③ 설포를 색칠해주고
밑창을 그려줍니다.

④ 신발 위로 오버 니삭스를
그려주세요.

⑤ 색칠해주세요.

① 가방 덮개를
그려주세요.

② 옆판을 그려주세요.

③ 앞 포켓을 그린 후
가방 형태를 잡아주세요.

④ 손잡이와 어깨끈을 그려준 후
별무늬를 넣어주세요.

Sporty Look!

스포티룩4

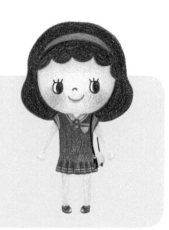

양쪽이 부푼 단발과 핑크색 머리띠가 사랑스러워요. 테니스 운동복을 연상시키는
원피스를 입히고 원피스 컬러와 같은 캔버스화를 신었어요. 노란색 미니 크로스백
으로 포인트를 주었습니다.

얼굴을 그린 후 C컬
단발을 그려줍니다.

머리띠를 그려주세요.

색칠해주세요.

원피스 옷깃을
그려줍니다.

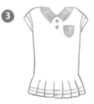

티셔츠 모양으로
그려주세요.

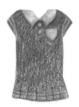

아래에는 주름치마 모양으로
그려주세요. 핑크색 부분만
칠해줍니다.

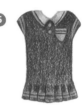

파란색으로
칠해줍니다.

조금 더 진한 색으로 주름에는
명암을, 옷깃과 주머니에는
줄무늬를 넣어주세요.

앞코부터 그려 신발
형태를 잡아주세요.

가운데 밴드를 그려준 후
색칠해주세요.

밑창을 그려주세요.

아일릿과 봉제선을
넣어주세요.

가방 측면을
그려주세요.

노란색으로 덮개를
그려주세요.

검은색으로 측면을 칠해주고
버클을 그려줍니다.

어깨끈을
그려주세요.

24

Sporty Look!

스포티룩5

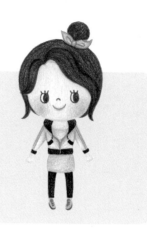

앞머리는 여성스럽게 흘러내리고 나머지는 돌돌 말아 핑크색 리본으로 묶어 올렸어요.
상의는 하늘색 스포츠 브라탑에 타이트한 집업 후드를 걸치고 반만 여미었어요.
하의는 밴딩 미니스커트와 검은색 레깅스 그리고 벨크로 운동화로 코디했어요.

흘러내리는 앞머리를 그린 후
얼굴형을 그려주세요. 그 위로
리본을 그려줍니다.

얼굴을 색칠한 후 동그랗게
머리를 올려주세요.

색칠해주세요. 좀 더 진한 색으로
앞머리 결을 표현해주세요.

후드→지퍼→몸통→허리
밴드 순으로 그려주세요.

소매를 그려준 후
핑크색 줄무늬를
넣어주세요.

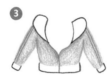

회색 부분을
칠해줍니다.

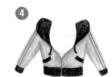

나머지 검은색 부분을 칠해주고
브라탑을 그려주세요.

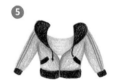

색칠해주세요.

허리 밴드부터 그려
치마 형태를 잡아줍니다.

색칠해주세요.

다리 모양으로 레깅스를
그려주세요.

레깅스를
색칠해주세요.

벨크로 부분부터 그려
신발 형태를 잡아주세요.

색칠해주고 위로 삐죽
나온 설포를 그려주세요.

설포를 색칠하고
밑창을 그려주세요.

밑창을
색칠해주세요.

25

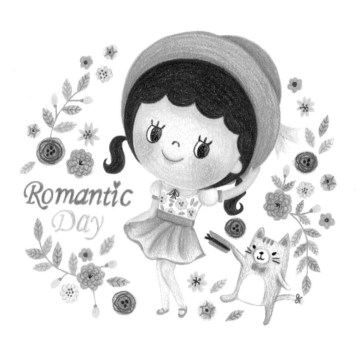

Romantic Day

📖 루미 일기

루미는 꽃을 참 좋아해요. 예쁜 건 무엇이든 좋아요.

길거리에도 담벼락에도 예쁜 꽃이 핀 봄에는 산책하기 좋은 것 같아요.

러블리룩으로 코디하고 산책하려고요. 꽃향기가 싱그러워서 절로 콧노래가 나와요.

★ 로맨틱룩

따뜻하고 사랑스럽고 부드러운 이미지로 연한 파스텔 색상과 곡선 실루엣이 특징이다.

실크, 시폰, 꽃무늬, 레이스 등의 디자인을 자주 사용한다.

Romantic Look

로맨틱룩1

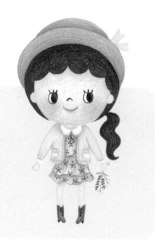

아래로 늘어뜨려 묶어 청순한 헤어스타일에 라운드 챙의 핑크색 페도라를 썼어요.
하늘하늘한 실루엣의 화사한 플라워 패턴 쉬폰 원피스에 노란색 카디건을 코디했어요.
신발은 발목 위까지 오는 갈색 워커힐이에요.

①
얼굴형과 동그란 머리를
그려줍니다. 모자를 씌워야 하니
머리는 타원으로 그려주세요.

②
아래로 묶은
헤어스타일과 모자를
그려줍니다.

③
모자를
색칠해주세요.

④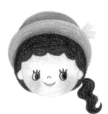
갈색으로 머리카락을
칠해줍니다.

①
레이스 옷깃을
그려줍니다.

②
어깨선부터 원피스 형태를
그려준 후 연한 색으로 주름을
표현해주세요.

③
주름이 살도록 결을 따라 색칠해주세요.
진하게 칠하다가 서서히 힘을 빼어
연하게 그러데이션해줍니다.

④
꽃무늬를 넣어주고
옷깃 아래에
끈 리본을 그려주세요.

①
목둘레선부터 양 소매를
그려주세요.

②
카디건 형태를 잡아주세요.

③
색칠해주세요.

④
좀 더 진한 색으로 주머니 라인을
그려주고 명암을 넣어주세요.

①
발목이 긴 워커 형태를
잡아줍니다.

②
색을 칠해주고 굽을
그려주세요.

③
끈을 그립니다.

④
봉제선을
넣어주세요.

①
줄기를 그립니다.

②
라벤더를 그려주세요.

③
노란색 열매를
그려주세요.

④
잎을 그려주세요.

27

Romantic Look

로맨틱룩2

차분하고 세련된 느낌을 주는 아웃 C컬 헤어스타일이에요. 큼지막한 하늘색 리본이 포인트인 블라우스에 살짝 무릎을 덮는 플라워 프린팅의 볼륨 풀 스커트를 코디했어요. 회색 펌프스를 신고, 한손에는 미니 토트백을 들었어요.

앞머리 가르마와
얼굴형을 그려줍니다.

얼굴을 그려주고 아웃 C컬
헤어를 그려주세요.

색칠해주세요.

①

리본을 그려주세요.

②

리본을 색칠하고 옷깃과
어깨소매를 그려줍니다.

③

블라우스 형태를 잡아주고
소매에는 레이스를 그려주세요.

④

세로 봉제선과 단추를 그려줍니다.
회색으로 살짝 명암을 넣어주세요.

①

허리선을 먼저 그린 후 치마
가운데부터 주름을 그려줍니다.

②

꽃무늬를 그려줍니다.

③

꽃무늬는 남겨두고 색칠해주세요.
주름은 좀 더 진하게 표현해주세요.

④

꽃을 색칠해주세요.

①

손잡이와 가방
덮개를 그려줍니다.

②

덮개에 장식을
넣어주세요.

③

덮개를 칠해주고 옆면과 앞면을
그려주세요.

④

앞면을 색칠해주고 보라색
태슬 장식을 달아주세요.

①

스트랩을 그려주세요.

②

스트랩 아래로 신발
형태를 잡아주세요.

③

색을 칠해주고 굽을
그립니다.

④

굽을 칠해주세요.

Romantic Look

로맨틱룩3

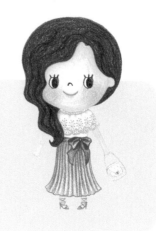

롱 웨이브 헤어를 한쪽 어깨로 우아하게 넘겼어요. 여성스러운 펀칭 레이스 블라우스와 큰 리본이 달린 보라색 플리츠 롱스커트를 코디했어요. 스타일리시한 끈 스트랩 힐과 화이트 퀼팅 체인 백을 매치했습니다.

웨이브 있는 앞머리와 얼굴형을 그립니다.

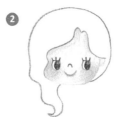

한쪽으로 늘어뜨린 헤어스타일을 그려주세요.

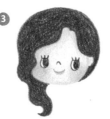

색칠해주세요.

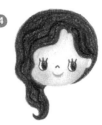

좀 더 진한 색으로 웨이브를 표현해주세요.

어깨까지 내려오는 레이스를 그려줍니다.

물방울무늬를 넣어주세요. 아래로 작은 레이스를 그려주세요.

펀칭무늬를 넣어주세요.

몸통 부분을 그려준 후 연회색으로 살짝 명암을 넣어주세요.

리본을 그린 다음에 허리선을 그려줍니다.

리본에 명암을 넣어 색칠해주고 아래로 A라인 치마를 그립니다.

전체적으로 색칠하고 주름을 그려줍니다.

주름을 진하게 칠해주어 명암을 표현해주세요.

앞면을 그린 다음에 윗면을 그립니다.

장식과 버클을 그려주세요.

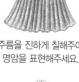

봉제선을 넣어줍니다.

체인 끈을 그려줍니다.

뾰족한 앞코를 그립니다.

측면과 굽을 그려주세요.

스트랩 끈을 그려주세요.

29

Romantic Look

로맨틱룩4

반묶음으로 둥글게 말아 올린 헤어스타일이에요. 리본 패턴의 연분홍 블라우스와
밑단 프릴 스커트를 러블리하게 코디했어요. 민트 스트랩 샌들과 미니 크로스백을
매치했습니다.

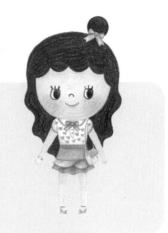

① 얼굴을 그린 다음에 위쪽에
리본 머리핀을 작게 그려줍니다.

② 반묶음하여 말아 올린
머리를 그려주세요.

③ 색칠해주고 좀 더 진한 색으로
웨이브를 표현해주세요.

① 리본을 그립니다.

② 리본 양옆으로 레이스 옷깃을,
리본 아래로 단추를 그려주세요.

③ 소매와 몸통을 그린 후
살짝 명암을 넣어주세요.

④ 소매에 레이스를 그려주고
리본 패턴을 넣어주세요.

① 허리선을 그리고 아래에
치마 상단을 그려줍니다.

② 밑단 프릴까지
그려주세요.

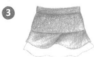

③ 층마다 명암을 넣어
색칠해주세요.

④ 주름은 진하게 칠하다가 서서히 힘을
빼어 연하게 그러데이션해줍니다.

① 가방끈을 그린 다음에
덮개를 그려줍니다.

② 버클을 그립니다.

③ 덮개에 색을 칠해주고
옆면과 앞면을 그려주세요.

④ 색칠해주세요.

① 신발 형태를 잡아주세요.

② 색칠하고 굽을 그립니다.

③ 발목 스트랩을 그려주세요.

Romantic Look

로맨틱룩5

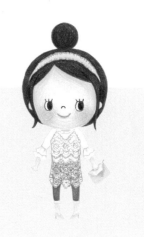

앞머리는 귀 뒤로 넘기고 나머지 머리는 돌돌 말아 올렸어요. 여기에 레이스 머리띠를
착용하면 조금 성숙한 인상을 주는 헤어스타일이 돼요. 상의는 프릴 소매 블라우스에
레이스 레이어드 원피스를, 하의는 발목 위까지 살짝 올려 접은 스키니진으로 코디했어요.
노란색 하이힐과 클러치 백으로 포인트를 주었어요.

❶
앞가르마와 애교머리를 그린
다음에 얼굴형을 그려줍니다.

❷
돌돌 말아 올린 머리를
그려주세요.

❸
머리띠를
그려줍니다.

❹
색칠해주세요.

❶
레이스 원피스 형태를
대략 그려줍니다.

❷
층층의 레이스를
표현해줍니다.

❸
펀칭과 무늬를
넣어주세요.

❹
프릴 소매 블라우스를
그려줍니다.

❺
살짝 명암을
넣어주세요.

❶
허리선부터 그린 다음에 발목까지 접은
스키니 형태를 잡아줍니다.

❷
색칠해주세요.

❸
버클, 포켓, 봉제선을
진하게 표현해주세요.

❶
역삼각형 가방
덮개를 그려주세요.

❷
사각형 앞면을 그립니다.

❸
노란색으로 앞면을
색칠해주세요.

❹
회색으로 덮개를 칠해주고
태슬을 달아주세요.

❶
뾰족한 앞코를 그려줍니다.

❷
측면을 그려주세요.

❸
측면을 색칠해주고
가는 굽을 그려주세요.

school look

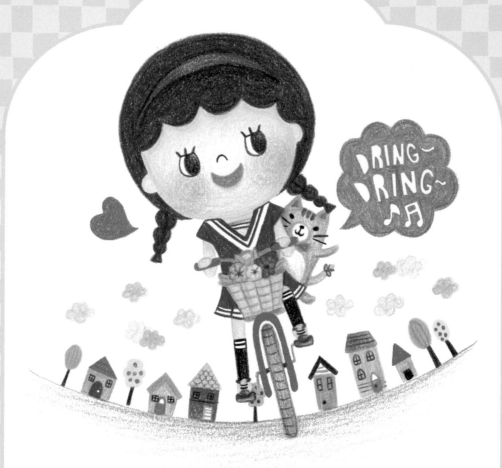

📖 루미 일기

루미는 교복을 좋아해요.
한국뿐 아니라 세계 여러 나라의 교복을 구경하는 게 취미일 정도로요.
토요일 오후, 학교 운동장에서 친구들과 만나기로 했어요.
스쿨룩으로 코디하고 자전거로 씽씽 달려요. 친구들과 수영장에 가려고요.

★ 스쿨룩
교복을 연상시키는 재킷과 미니스커트를 입고 무릎까지 오는 양말을 신은 옷차림이다.
체크 디자인이 종종 쓰인다.

School Look

스쿨룩1

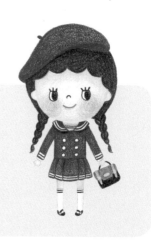

양 갈래로 땋은 머리에 남색 베레모를 썼어요. 플리츠 밑단의 원피스형 더블 세라 코트로
귀엽고 사랑스러운 분위기를 주고 니삭스와 검은색 스트랩 슈즈로 발랄함을 더했어요.
단정한 스타일에 어울리는 더블 버클 토트백을 매치했어요.

① 얼굴→베레모→머리형
순으로 그려줍니다.

② 베레모를 색칠해준 뒤
양 갈래로 땋은 머리를 그려주세요.

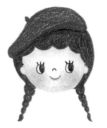

③ 색칠해줍니다.

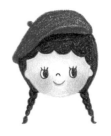

④ 땋은 머리에 진한 색으로
음영을 넣어 입체감을 주세요.

① 둥근 옷깃을
그려줍니다.

② 원피스 형태를
잡아주세요.

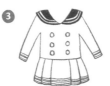

③ 줄무늬와 단추를
그려줍니다.

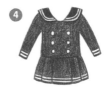

④ 줄무늬와 단추는 남겨두고
색칠해주세요.

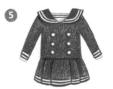

⑤ 치마 주름을 진하게 칠해
명암을 넣어주세요.

① 스트랩을 그려줍니다.

② 둥근 볼을 그려
신발 형태를 잡아주세요

③ 색칠해주고 신발 위로
니삭스를 그려주세요.

④ 살짝 명암을 넣어주고
줄무늬를 그려주세요.

① 가방 덮개를 그린 다음에
버클을 그려줍니다.

② 버클에 끈을
그려주세요.

③ 덮개를 색칠해주고
앞면을 그려줍니다.

④ 앞면을 색칠해주고
손잡이를 그려주세요.

33

School Look

스쿨룩2

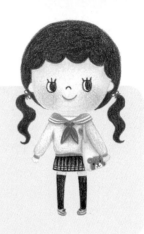

굵은 웨이브를 발랄하게 양 갈래로 묶어주었어요. 루즈핏 세일러 맨투맨에 검은색 세일러 주름 스커트를 코디했어요. 오버 니삭스에 벨크로 스니커즈를 신었어요. 곰돌이 문양의 캔버스백을 매치했어요.

①

얼굴을 그리고 머리형을
그려줍니다.

②

양 갈래로 웨이브 머리를
그려주고 작은 리본을 달아주세요.

③

색칠해주세요.

①

세일러 옷깃을
그려줍니다.

②

긴 소매 티셔츠와 빨간색
스카프를 그려주세요.

③

스카프를 색칠해주세요. 소매와
주머니를 그린 후 색칠해주세요.

④

연회색으로 명암을 넣으며
칠해주세요.

①

허리선을 그린 후
치마 형태를 잡아주세요.

②

세로줄을 넣어 주름을, 가로줄로
세일러복 줄무늬를 표현해주세요.

③

세일러복 줄무늬를 남겨두고
색칠해주세요.

④

주름을 다시 한 번 칠해
명암을 넣어주세요.

①

앞볼을 그린 다음에
스니커즈 형태를 잡아주세요.

②

벨크로와 밑창을
그려줍니다.

③

색칠해주세요.

④

오버 니삭스를
그려줍니다.

①

어깨끈을 그린 다음에
앞면을 그려줍니다.

②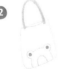

곰돌이 캐릭터를
그려주세요.

③

색칠해주세요.

④

앞면을 칠해주세요.

School Look

스쿨룩3

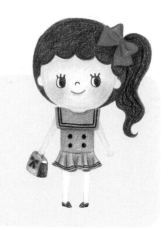

크고 화려한 리본 끈으로 올려 묶은 포니테일 스타일이에요. 사각 옷깃이 포인트인
캐주얼 원피스로 코디했어요. 셔링 밑단 스커트가 여성스러운 느낌을 줍니다.
흰색 스타킹에 검은색 에나멜 로퍼를 신고 빈티지 버클 토트백을 들었어요.

① 얼굴을 그리고 얼굴 위에
큰 리본을 그려줍니다.

② 리본을 색칠해주고 포니테일
헤어스타일을 그려줍니다.

③ 색칠해줍니다.

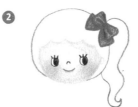
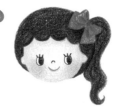

① 사각 옷깃, 원피스 상체,
밑단 순으로 대략 그려줍니다.

② 옷깃을 칠해주고
스커트 밑단에 음영을 넣어
자연스러운 홀을 만들어주세요.

③ 손힘에 강약을 주어
명암을 넣어 색칠해주세요.

④ 검은색으로 줄무늬와 단추를
그려줍니다.

① 사각 장식을 그려준 다음에
앞볼이 좁게 형태를 잡아주세요.

② 색칠해주세요.

③ 굽을 그려줍니다.

① 손잡이→리본 장식→가방
덮개 순으로 그려줍니다.

② 덮개를 색칠해주고
앞면과 옆면을 그립니다.

③ 앞면을 색칠해주세요.

④ 갈색으로 옆면과 리본을
칠해줍니다. 진한 색은
마지막에 칠하세요.

School Look

스쿨룩4

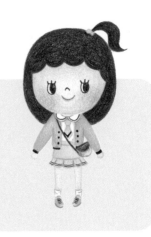

어깨까지 오는 미디엄 단발에 비스듬히 살짝 묶은 사과머리예요. 둥근 옷깃의 블라우스에
노란색 넥타이를 매고 연두색 카디건을 걸쳤어요. 하의는 밑단이 짧은 주름 스커트를 입고
발목을 덮는 주름 양말과 운동화를 코디했어요. 반달형 크로스백으로 발랄함을 더했어요.

① 얼굴과 둥근 머리형을 그리고
작은 방울을 그려줍니다.

② 얼굴 아래로 단발을,
방울 위로 묶은 머리를 그려줍니다.

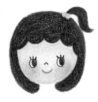
③ 경계선을 없애며
색칠해주세요.

① 둥근 옷깃을 그린 후 긴팔 소매
카디건을 그려주세요.

② 시보리를 그려주세요.

③ 시보리를 색칠하고 카디건
단추와 넥타이를 그려주세요.

④ 넥타이를 칠해주고
음영을 더해주세요.

① 허리선을 그리고 아래에
치마 상단을 그려줍니다.

② 치마 밑단은 찢어진 듯한
느낌으로 그려주세요.

③ 색칠해주세요.

④ 밑단 사이사이를 진한 색으로
칠해주고 검은색으로 줄무늬를
넣어주세요.

① 앞볼을 그린 다음에
옆면을 그립니다.

② 색을 칠해주고 밑면과
설포를 그려주세요.

③ 색칠해주고 운동화 끈을
그려주세요.

④ 주름 양말을 그려주고
음영을 넣어주세요.

① 가방 덮개를 그린 다음에
어깨끈을 그려줍니다.

② 옆면과 앞면을 그려주고 하트
모양 버클을 그려주세요

③ 옆면과 앞면을
색칠해줍니다.

④ 갈색으로 덮개를 칠해주세요.
가장 진한 색은 마지막에 칠하세요.

School Look

스쿨룩5

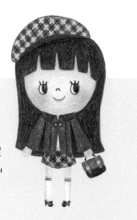

이마를 가리는 앞머리와 긴 생머리의 청순한 헤어스타일입니다. 체크 스커트와 체크 베레모로 포인트를 주었어요. 진남색 케이프 코트와 니삭스를 코디했어요. 옥스퍼드 부티힐을 신어 클래식한 감성을 더했습니다.

 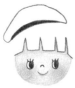

뱅 앞머리→얼굴→베레모
순으로 그려줍니다.

가장 밝은색인 노란색부터 칠합니다.
노란색으로 베레모에 체크무늬를
그려주세요.

노란색 체크무늬를 피해가며 녹색으로
색칠해주세요. 가장 진한 녹색으로 체크 선을 덧그려
베레모를 완성하세요. 긴 머리를 그려주세요.

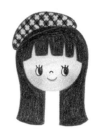

머리를 색칠해줍니다.

좌우로 코트 옷깃을 그려준 다음에
옷깃 아래에 단추 장식을 그려줍니다.

케이프 코트 형태를
잡아주세요.

색칠해주고 갈라진 틈을
선으로 연결해줍니다.

진한 남색으로 접힌 부분을 칠해
명암을 넣고 스웨터 소매를 그려주세요.

허리선을 그린 후 아래쪽
가운데부터 주름을 그려줍니다.

가장 밝은색인 노란색부터 칠합니다.
노란색으로 체크무늬를 그려주세요.

노란색 체크무늬를 피해서 녹색으로 색칠해주세요.
가장 진한 녹색으로 체크무늬를 덧그려주세요.

직사각형 가방 덮개를 그리고
노란색으로 버클을 그려주세요.

버클에 끈을 그려준 후
앞면을 그려주세요.

덮개를 색칠해주고 앞면에
갈색 포켓을 칠해줍니다.

앞면을 마저 칠해주고
손잡이를 그려주세요.

앞쪽이 투박한 부티힐
형태를 잡아주세요.

굽을 그려주세요.

굽을 칠해주고
끈을 달아주세요.

니삭스를 그려준 뒤
줄무늬를 넣어주세요.

seethrough Look

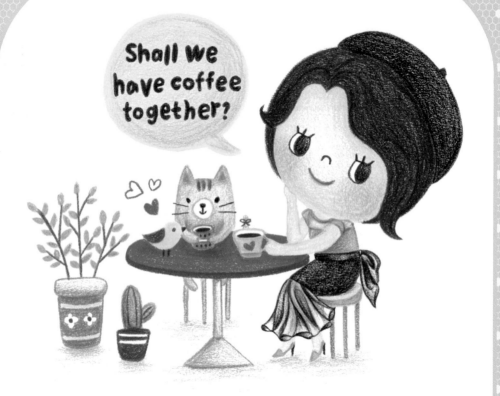

Shall we have coffee together?

📖 루미 일기

몇 년 후를 상상해봤어요. 루미는 파리에서 패션을 공부하고 있을 거예요.
수업이 끝난 오후에는 노천카페에서 커피 한잔을 마시며 사람 구경을 할 테죠.
개성 있는 옷차림은 디자인 아이디어를 자극할 테니까요.

★ **시스루룩**
비치는 옷감으로 피부를 드러내는 복장이다.
여성스러움을 강조한다.

Seethrough Look

시스루룩1

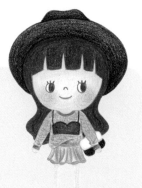

시스루뱅 앞머리와 굵은 웨이브에 블랙 플로피햇을 썼어요. 상의는 블랙 탑이 살짝 비치는 시스루 니트로, 하의는 미니 플리츠 스커트로 코디했어요. 전체적으로 무채색으로 시크하게 연출하고 민트 색상 스커트로 포인트를 주었어요. 웨지힐 샌들과 블랙 앤 화이트 클러치백을 매치했습니다.

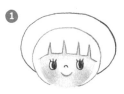

시스루뱅 앞머리 → 얼굴 → 머리형 → 모자챙 순으로 그려주세요.

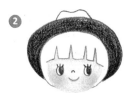

모자를 그려주고 색칠해주세요.

머리 아래로 굵은 웨이브를 그려줍니다.

색칠해주세요.

목둘레선부터 어깨, 양팔 소매, 몸통을 그려 니트 형태를 잡아줍니다.

블랙 탑을 그린 후 색칠해주세요. 검은색으로 칠한 후 흰색을 덧칠하면 시스루를 은은하게 표현할 수 있어요.

블랙 탑의 끈을 그려준 후 명암을 넣어 주름을 표현해주세요.

좀 더 진한 색으로 색연필을 돌려가며 문양을 넣어 니트 재질을 표현해주세요.

허리선을 그려준 후 치맛단에 자연스러운 홀을 그려줍니다.

홀을 따라 선을 넣어 주름을 표현해주세요. 명암을 살짝 넣어주세요.

어두운 곳과 밝은 곳이 명확해지게 색칠하여 풍성한 주름을 표현해주세요.

모서리가 둥근 직사각형 가방 덮개를 그려주고 버클을 달아주세요.

앞면도 모서리를 둥글게 그려줍니다.

색칠해주세요.

웨지 굽을 그려줍니다.

가로 스트랩을 그립니다.

발목 스트랩을 그려주세요

중앙을 가르는 세로 스트랩을 그려주세요.

Seethrough Look

시스루룩2

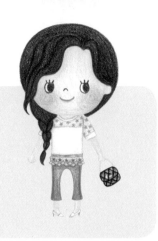

앞머리는 자연스럽게 흘러내리고 머리를 모아 느슨히 땋아 한쪽 어깨에 늘어트린 청순한 헤어스타일이에요. 꽃자수가 아기자기하게 놓인 레이스 시스루 탑에 시원한 색상의 7부 데님 부츠컷을 코디했어요. 앞굽이 뾰족한 화이트 힐과 블랙 퀼팅 체인백을 매치했습니다.

1

자연스럽게 굽이지는 앞머리를
그려준 후 얼굴을 그립니다.

2

한쪽으로 땋아 내린
머리를 그려주세요.

3

색칠해주세요.

4

진한 색으로 명암을 넣어
머릿결을 표현해주세요.

1

티셔츠 형태를
잡아주세요.

2

소매와 가슴라인을 나눠주고
아랫단에 레이스를 그려줍니다.

3

레이스를 겹쳐 그려준 후
꽃자수를 넣어주세요.

4

연회색으로 살짝
색칠해주세요.

1

허리선을 그린 다음에
아래로 갈수록 넓어지는
부츠컷 형태를 잡아주세요.

2

색칠해주세요. 주머니와
봉제선을 표시해주세요.

3

주머니와 봉제선을 진한 색으로
덧그려주고 검은색으로
단추를 그려주세요.

1

가방 덮개를 그린 다음에
버클을 그려주세요.

2

앞면을 그린 후 사선으로
퀼팅을 표현해줍니다.

3

흰 부분을 살짝 남겨두고
색칠해주세요.

4

체인 끈을 그려줍니다.

1

뾰족한 앞굽을 그립니다.

2

구두 측면을 그려주세요.

3

가는 굽을 그려줍니다.

시스루룩3

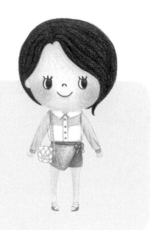

긴 앞머리에 쇼트커트로 세련된 인상을 주었습니다. 단정한 셔츠 옷깃이지만 루즈핏 시스루
블라우스로 여성스러움을 더했습니다. 하의는 블루 미니 랩스커트에 리본 밴딩으로 포인트를
주었어요. 여기에 로우샌들과 퀼팅 숄더백을 화이트로 맞추었습니다.

❶

긴 앞머리 선을 그린
다음에 얼굴을 그려줍니다.

❷

흘러내리는 앞머리와
머리를 그려주세요.

❸

색칠해주세요.

❶

옷깃→소매→몸통 순으로
형태를 잡아줍니다.

❷

팔목 소매, 단추 여밈 등
셔츠 몸통을 표현해줍니다.

❸

어깨끈을 그려준 후
살짝 명암을 주고
소매도 색칠해주세요.

❹

시스루 블라우스를 전체적으로
연하게 색칠해주세요.
단추도 그려주세요.

❶

작은 리본을
그려줍니다.

❷

허리선과 랩스커트를
그려주세요.

❸

색칠해주세요.

❹

겹친 부분은 좀 더 힘주어
진하게 칠해주세요.

❶

가방 덮개와 장식을
그려주세요.

❷

옆면을 그린 다음에
앞면을 그립니다.

❸

사선을 넣어 퀼팅을 표현해주고
옆면을 색칠해주세요.

❹

퀼팅에 살짝 색을 칠해주고
체인 끈을 그려줍니다.

❶

굽을 그려줍니다.

❷

두꺼운 스트랩과 뒤꿈치
부분을 그려주세요.

❸

발목 스트랩을
그려줍니다.

❹

살짝 색을 넣어주세요.

Seethrough Look

시스루룩4

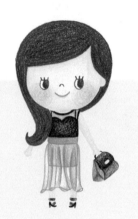

9:1 가르마에 긴 생머리를 한쪽 어깨에 늘어트린 헤어스타일로 화려하면서 세련된 인상을 주었습니다. 상의는 민소매 시스루 탑을, 하의는 시폰 시스루 롱스커트로 코디했습니다. 스트랩 힐과 토트백을 블랙으로 매치했습니다.

가르마를 그려준 다음에
얼굴을 그립니다.

머리를 그려주세요.

색칠해주세요.

목둘레션부터 시작해
민소매 셔츠 형태를 잡아주세요.

어깨와 가슴선을
그려줍니다.

색칠해주세요.

시스루 부분에도 살짝
색을 넣어줍니다.

미니스커트 형태를
그려주세요.

미니스커트를 색칠해주세요.
롱스커트를 그리고
밑단에 곡선을 넣어주세요.

곡선에 맞추어 주름을 그려준 후
미니스커트까지 명암을 넣어주세요.

미니스커트 주름 명암에 따라
롱스커트에도
명암을 넣어주세요.

가방 덮개와 장식을
그립니다.

덮개를 색칠해준 후 옆면을
그린 다음에 앞면을 그립니다.

앞면을 색칠해준 후 옆면엔
선을 넣어 각을 표현해줍니다.

옆면을 색칠해주고
손잡이를 그려주세요.

신발 측면을 그려줍니다.

측면을 색칠하고 굽을
그려주세요.

발등에 스트랩을 그려줍니다.

발목 스트랩을 그려주세요.

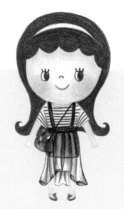

시스루룩5

아웃 C컬 롱헤어에 머리띠로 발랄한 분위기를 연출했습니다. 스프라이트 티셔츠와 언밸런스 시스루 멜빵 롱스커트를 코디했습니다. 레드 크로스백으로 포인트를 주었습니다. 신발은 흰색 컨버스화를 선택했습니다.

얼굴을 그린 다음
머리형을 그려줍니다.

머리 아래로 바깥쪽으로 말린 아웃 C컬
헤어를 그려주고 머리띠도 그려주세요.

머리띠는 남겨두고
색칠해주세요.

소매통이 큰 가오리핏
티셔츠 형태를 잡아주세요.

목둘레선과 소매 경계를 그려주고
살짝 색칠해 명암을 넣어주세요.

검은색으로 스트라이프를
넣어주세요.

허리선→멜빵→미니스커트
순으로 그려줍니다.

언밸런스 스커트를 그려준 후
홀을 만들어 주름을 그려줍니다.

미니스커트 위 주름에 명암을
넣어 입체감을 표현해주세요.

언밸런스 스커트에도 명암을 이어주고
뒷부분 스커트도 그려주세요.

세로 버클선을 그린 후
덮개를 그려줍니다.

색칠해주세요.

옆면→앞면 순으로
그려준 후 색칠해주세요.

어깨끈을 그려주세요.

발볼을 그린 후
옆면을 그려줍니다.

밑창을 그려주세요.

가운데 부분을
색으로 채워주세요.

선을 그어 무늬를 넣고
신발 끈을 그려줍니다.

43

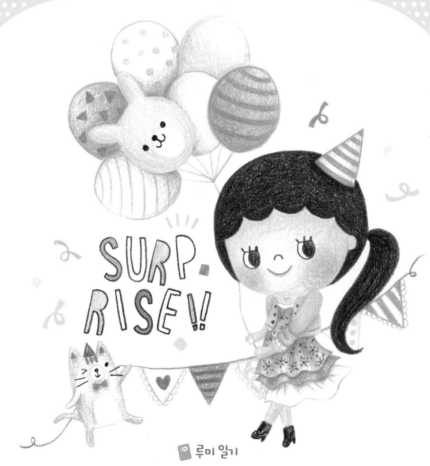

SURP. RISE!!

📖 루미 일기

오늘은 루미의 베스트프렌드의 생일이에요. 친구가 오기 전에 꾸며야 해요.
기뻐할 친구를 상상하며 깜짝 생일파티를 준비해요. 파티의 드레스코드는 '파스텔'로 정했어요.
레이어드룩으로 코디하고 친구를 기다려요. 짜잔! 서프라이즈!

★ 레이어드룩
충이 진 모양이란 뜻으로 옷을 여러 벌 겹쳐 입은 스타일을 말한다.
단을 여러 개 연결한 것도 레이어드룩이라고 한다.

Layered Look

레이어드룩1

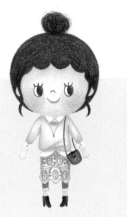

곱슬머리를 위로 올려 묶고 귀 옆으로 애교머리를 남겨주었어요. 흰색 셔츠에 분홍색 니트를 겹쳐 입고 펜던트로 포인트를 주었어요. 진청 스키니진을 발목 위로 접어 입고 레이스 스커트를 레이어드했습니다. 심플한 크로스백을 메고 다리가 길어 보이게 굽 높은 워커힐을 신었어요.

①

앞머리와 애교머리를 그린 후 얼굴과 귀 위치를 잡아줍니다.

②

얼굴을 색칠한 후 머리형을 그려주세요.

③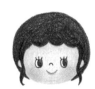

색칠해주세요.

④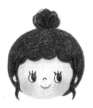

색연필을 둥글게 굴려주며 올림머리를 표현해주세요.

①

셔츠 옷깃→팔소매 순으로 그려줍니다.

②

옷깃과 소매에 명암을 넣어주고 주름진 몸통 형태를 잡아주세요.

③

주름을 신경 쓰며 색칠해주세요.

④

니트 아래로 나온 셔츠를 그려주고 펜던트도 그려주세요.

①

허리선을 그린 다음에 레이스 스커트의 형태를 잡아줍니다.

②

디테일한 레이스무늬를 그려주세요.

③

레이스 스커트 위로 바지를 그려주세요.

④

레이스 스커트까지는 한 가지 색으로만 명암을 주어 연하게 색칠해줍니다.

①

둥근 앞볼을 그린 후 옆면을 그려줍니다.

②

색칠해주고 봉제선을 넣어주세요.

③

가운데 부분을 채워준 후 굽을 그리세요.

④

신발 끈을 그려줍니다.

①

밥그릇 모양으로 가방 형태를 그려주세요.

②

가운데 버클을 그리고 칠해주세요.

③

가방 앞면을 색칠해줍니다.

④

진한 색으로 가방 안쪽을 칠해주고 어깨끈을 그려줍니다.

Layered Look

레이어드룩2

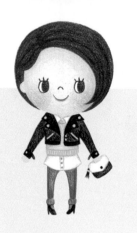

헤어스타일은 도회적이고 시크한 쇼트커트입니다. 상의는 블랙 가죽 재킷 안에 밝은색 니트 베스트와 기장이 긴 흰색 셔츠로 레이어드했어요. 하의는 스키니진을 니트 워머 워커 안에 넣어 입었습니다. 여기에 클러치백을 매치했어요.

앞머리를 먼저 그린 후
얼굴형을 잡아줍니다.

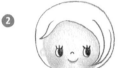

얼굴을 칠해주고
머리를 그려주세요.

색칠해주세요.

가죽 재킷은 옷깃→팔소매→
몸통 순으로 그려줍니다.

회색으로 주머니와 단추를,
검은색으로 소매 등을 칠해주세요.

검은색보다 한 톤 낮은 색(검은색을
약하게 칠해도 됨)으로 마저 칠해주세요.
셔츠와 니트 형태를 그려줍니다.

니트와 셔츠를
색칠해주세요.

허리선을 그린 후 바지
형태를 잡아주세요.

색을 칠해준 후
주머니를 그려주세요.

주머니와 봉제선을
칠해주세요.

가방 덮개를
그려줍니다.

덮개를 살짝 색칠해주고
앞면을 그려주세요.

색칠해주세요.

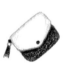

태슬을 달아주세요.

워머를 그려 위치를
잡아주세요.

워머를 색칠해주세요.

신발 형태를 잡아주세요.

색칠하고 굽을 그려줍니다.

Layered Look
레이어드룩3

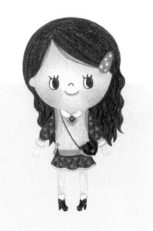

앞머리를 큰 핀으로 고정시킨 릴리 펌 헤어스타일이에요. 레이스 블라우스, 패턴 원피스, 니트 베스트를 레이어드했어요. 발목 양말과 갈색 워커힐을 신고 미니 크로스백을 매치하여 귀엽고 사랑스럽게 연출했습니다.

1 둥근 얼굴형을 그리고 큰 헤어핀과 머리를 그려줍니다.

2 얼굴을 색칠하고 머리 아래로 웨이브 헤어를 그려주세요.

3 색칠해주세요.

1 레이스 옷깃을 그린 다음에 니트 베스트 형태를 잡아줍니다.

2 니트에 명암을 넣어 색칠한 후 원피스 소매와 치마를 그려주세요.

3 원피스에 삼각 패턴을 넣어준 후 치마 주름을 표시해줍니다.

4 손힘을 조절하여 치마 주름을 표현해주고 소매와 치마 아래로 레이스를 그려줍니다.

1 반달 모양으로 가방 덮개를 그린 후 버클 끈을 그려줍니다.

2 가방 덮개를 색칠해주세요. 봉제선을 넣어주고 옆면을 그려주세요.

3 옆면을 색칠해주고 어깨끈을 그려줍니다.

1 가운데 부분이 살짝 들어간 워커형으로 신발 형태를 잡아주세요.

2 색칠해주고 굽을 그려줍니다.

3 봉제선을 넣어주고 끈을 그려주세요.

4 신발 위로 양말을 그려줍니다.

Layered Look

레이어드룩4

굵은 웨이브 머리를 분홍색 머리끈으로 느슨하게 묶었어요. 볼륨 숄더 블라우스에 플라워 패턴 뷔스티에를 레이어드했어요. 살짝 찢어진 절개 아이스 디스트로이드 진을 입고 머리핀과 같은 색으로 크로스 스트랩 샌들을 신었어요. 여기에 밝은 겨자색 숄더백을 매치했습니다.

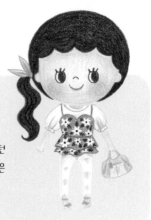

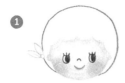

① 얼굴을 그린 후
머리끈과 머리를 그립니다.

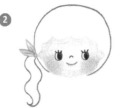

② 머리끈 아래로 굵은 웨이브를
그려주세요.

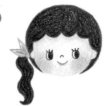

③ 색칠해주세요.

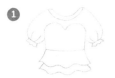

① 블라우스 목둘레선→소매→
뷔스티에 순으로 그려줍니다.

② 뷔스티에에 꽃 패턴을
넣어주세요.

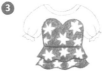

③ 꽃 패턴을 남겨두고
색칠해주세요. 외곽선은
좀 더 힘주어 진하게 칠해주세요.

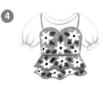

④ 패턴을 완성한 다음에
블라우스에 명암을 살짝 넣어주고
뷔스티에의 어깨끈을 그려주세요.

① 허리선을 그린 후 삼각꼴로
절개된 바지 모양을 잡아줍니다.

② 살색으로 찢어진
부분을 칠해주세요.

③ 하늘색으로 명암을 넣어주며
외곽선 위주로 색칠해줍니다.

④ 주머니를 그려줍니다.

① 손잡이를 포함해
가방 형태를 잡아주세요.

② 가방 장식을 달아주고
앞주머니를 그려주세요.

③ 앞주머니는 남겨두고 색칠해주세요.
좀 더 진한 색으로 주름을 표현해주세요.

④ 앞주머니까지 칠해주세요.

① 통굽을 그려주세요.

② 통굽에 줄무늬를 넣어주고
그 위로 크로스 스트랩을 그려줍니다.

③ 발목 스트랩을
그려주세요.

④ 색칠해주세요.

Layered Look

레이어드룩5

앞가르마와 아웃 C컬 헤어스타일이 단정한 인상을 줍니다. 흰 셔츠에 짧은 기장의 니트 베스트를 입고 그 위에 긴 기장의 니트 베스트를 입었습니다. 허리띠로 허리선을 강조해주고 하의는 낮은 채도의 붉은색 미니스커트를 입었습니다. 발목 부분이 접히는 토오픈 슈즈는 발목을 좀 더 가늘어 보이게 합니다. 한손에는 무채색 빅백을 들었습니다.

①

앞가르마→얼굴형→머리
순으로 그립니다.

②

얼굴을 색칠하고 머리
아래로 C컬 머리를 그려줍니다.

③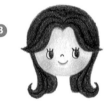

색칠해주세요.

①

셔츠 옷깃→니트 베스트→벨트
순으로 그려줍니다.

②

기장이 긴 니트 베스트에
명암을 넣어 색칠하고
무늬와 단추를 넣어줍니다.

③

셔츠 소매와 옷깃에
명암을 살짝 넣어줍니다.

④

기장이 짧은 검은색 니트를
색칠해주고 셔츠 단추를
그려주세요.

①

허리선을 그려준 다음에
미니스커트 모양을 잡아주세요.

②

색칠해주세요.

③

스트라이프를
넣어주세요.

①

손잡이를 그린 후 가방 앞면
형태를 잡아주세요.

②

외곽선 위주로 살짝 색칠해준 후
뒷면과 옆면을 그려줍니다.

③

윗부분을 진하게 칠해준 후
옆면이 앞면과 이어지게 색칠해주세요.

④

스트라이프를
넣어줍니다.

①

발목 부분을
그려줍니다.

②

색칠해주고 앞쪽이 뚫린
토오픈 슈즈 측면을 그려주세요.

③

색칠해주고
굽을 그려주세요.

④

굽을 색칠해주세요.

49

Feminine Look

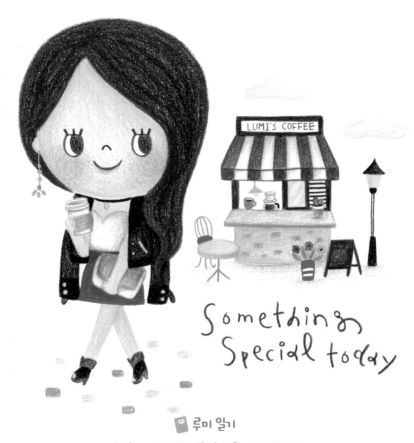

LUMI'S COFFEE

something
Special today

📔 루미 일기

루미는 커서 반짝반짝 빛나는 사람이 되고 싶어요.
언제나 '패션 센스 좋은 루미'이고 싶고, 좋아하는 패션 일을 하며 실력을 인정받고 싶어요.
페미닌룩으로 코디하고 여자들에게 '멋지다'란 소릴 듣고 싶어요.

★ 페미닌룩
여성스러우면서 우아한 분위기가 있는 스타일. 둥근 어깨선, 부풀린 가슴, 잘록한 허리 등
인체의 곡선미를 살려서 나타내지만 일정한 형식은 없다. 시대를 반영한 우아함이 포인트.

Feminine Look

페이닌룩1

긴 앞머리까지 굵게 굽이쳐 내려오는 웨이브 헤어스타일이에요. 블랙 뷔스티에 탑과
허리 리본이 포인트인 핫핑크 A라인 볼륨 스커트를 코디했어요. 여기에 블랙 체인 숄더백과
스트랩 샌들힐을 매치했습니다.

앞머리를 그린 다음에
얼굴을 그려줍니다.

웨이브를 그려주세요.

색칠해주세요.

가슴 라인부터 그려
몸통을 잡아주세요.

어깨끈을 그려주세요.

색칠해주세요.

리본 벨트를 먼저
그려주세요

벨트를 색칠해준 후 A라인
볼륨 스커트를 그려줍니다.

주름을 그려주세요.

주름에 명암을
넣어 칠해주세요.

좀 더 주름의 명암이
뚜렷해지도록 칠해주세요.

옆면을 그려줍니다.

앞면을 그려주고
장식을 칠해주세요.

앞면을 색칠해준 후
봉제선을 넣어주세요.

체인 끈을 그려주세요.

측면을 그려 위치를
잡아주세요.

발등과 발목의
스트랩을 그려주세요.

스트랩을 칠해주고
발등과 발목을 이어주세요.

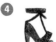 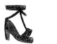 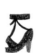

발목과 뒤꿈치를 스트랩으로 이어주고
가는 굽도 그려주세요.

Feminine Look

페미닌룩2

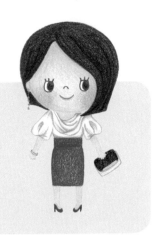

여성스러우면서도 보이시한 인상을 주는 멜로우 컷 헤어스타일이에요. 대표적인 오피스룩인 H라인 스커트와 어깨 볼륨 주름 블라우스로 코디했어요. 치마와 같은 보라색 힐을 신고 클러 치백을 들었어요

앞머리를 그려준 다음에
얼굴을 그립니다.

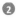

단발을 그려주세요.

색칠해주세요.

순서대로 목과 어깨라인을
부드럽게 그려줍니다.

몸통까지 그려주세요.

목둘레와 소매에 주름을
그려주세요.

주름에 살짝 명암을 넣어
색칠해주세요.

허리선을 그려주세요.

H라인 스커트를 그려줍니다.

색칠해주세요.

노란색으로 장식을 그려준 후
덮개를 그려줍니다.

앞면을 그려준 후
색칠해주세요.

덮개를 칠해줍니다.

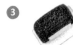

둥근 앞볼을 그려주세요.

측면 모양을 잡아줍니다.

색칠해주세요.

굽을 그려줍니다.

한쪽 귀가 보이는 긴 생머리가 세련되고 깔끔한 인상을 줍니다. 상의는 둥근 어깨 볼륨의 짧은 크롭으로, 하의는 풍성하고 화려한 밑단의 플리츠스커트로 코디했습니다. 옆면이 삼각으로 각진 화이트 클러치백과 발목 리본 끈의 빨간 하이힐을 매치했습니다.

①
긴 앞머리 라인을 그린 후
얼굴을 그려주세요.

②
롱 헤어스타일을
그려주세요.

③
색칠해주세요. 앞머리 뒤쪽은
좀 더 진하게 칠해주세요.

①
브이넥→소매
순으로 그려줍니다.

②
짧은 크롭탑의 몸통을
그려주세요.

③
색칠해주세요.

④
브이넥을 이어주는 가로 끈과
크롭탑 뒷부분을 그려주세요.

①
허리선을 그린 후
스커트 모양을 잡아줍니다.

②
색칠해주고 밑단의 2단
주름과 홀을 그려주세요.

③
홀을 이어주는 주름을
그려준 후 살짝 명암을 넣어줍니다.

④
손힘을 조절하여 주름에
명암을 넣어 색칠해주세요.

①
삼각으로 각진
옆면을 그려줍니다.

②
앞면을 그려주세요.

③
앞면에 버클을 그려준 후
덮개를 표시해줍니다.

④
색칠해주세요.

①
뾰족한 앞볼과
측면을 그려줍니다.

②
색칠해주고 발등에
스트랩을 그려주세요.

③
굽을 그려줍니다.

④
발목 리본 끈을 그려주세요.

Feminine Look

페미닌룩4

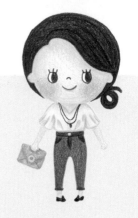

자연스럽게 살짝 꼬아 아래로 묶어준 헤어스타일이에요. 프릴 소매 블라우스와 슬림 핏 롤업
슬랙스를 코디했어요. 옥스퍼드화를 신고 큰 버클이 포인트인 클러치 백을 매치했어요.

①
앞머리를 그린 후
얼굴을 그려주세요.

②
아래로 꼬아 묶은
머리를 그려주세요.

③
색칠해주세요.

①
브이넥과 프릴
소매를 그려줍니다.

②
몸통을 그려준 후
주름을 표시해주세요.

③
주름을 진하게 칠해
명암을 넣어주세요.

④
좀 더 힘주어 칠해 진하게
명암을 주고 펜던트도 그려주세요.

①
허리선을 그린 후
색칠해주세요.

②
롤업된 바지를
그려주세요.

③
색칠해주세요.

④
좀 더 진한 색으로
주머니를 칠해주세요.

①
버클을 그린 후
덮개를 그려주세요.

②
덮개를 색칠해준 후
앞면을 그려줍니다.

③
앞면을 색칠해주세요.

④
편지봉투 모양으로 선을 긋고
명암을 넣어 칠해주세요.

①
장식을 그려
위치를 잡아주세요.

②
장식을 색칠해주고
신발 형태를 그려주세요.

③
색칠해주세요.

④
굽을 칠해주세요.

Feminine Look

페미닌룩5

길게 흘러내리는 앞머리와 굵은 웨이브 헤어스타일이에요. 풍성한 퍼가 달린 스커트형 페미닌 코트는 늘씬한 실루엣을 자랑합니다. 블랙타이즈에 퍼가 달린 갈색 부츠를 신고, 퀼팅 체인 백을 들었습니다.

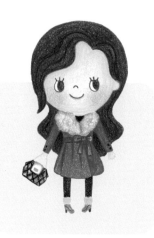

1
앞머리를 그린 후 얼굴을 그려주세요.

2
머리를 그려줍니다.

3
머리 아래로 웨이브 헤어를 그려주세요.

4
색칠해주세요.

1
색연필을 굴려가며 퍼 모양을 잡아줍니다.

2
퍼에 색연필을 굴리며 명암을 주고 코트 모양을 그려줍니다.

3
리본을 칠해준 후 명암을 넣어 주름을 표시해주세요.

4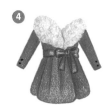
명암이 명확해지도록 어두운 부분은 진하게 색칠해주세요.

1
장식과 사각형 덮개를 그려줍니다.

2
복주머니 모양으로 가방 형태를 그려주고 사선을 넣어주세요.

3
사선에 명암을 넣어 퀼팅을 표현해줍니다.

4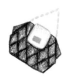
체인을 그려주세요.

1
퍼를 그려 자리를 잡아줍니다.

2
퍼를 색칠해주고 신발 형태를 그려주세요.

3
굽을 그려줍니다.

4
굽을 색칠한 후 신발에 무늬를 넣어주세요.

Marine Look

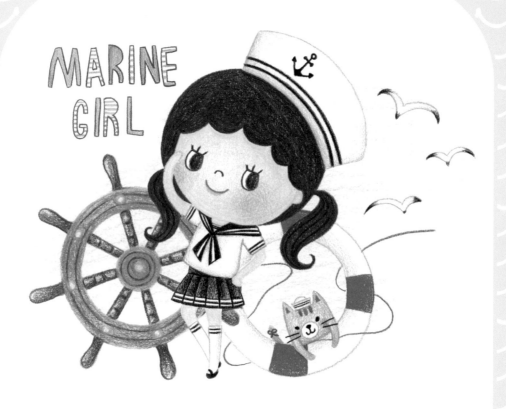

MARINE GIRL

📖 루미 일기

하늘, 산, 바다 중에서 무엇을 가장 좋아하나요?
루미는 바다를 좋아해요. 파도소리도 좋고 갈매기 울음소리도 좋고요.
마린룩으로 코디하고 항해를 떠나는 상상도 해보았어요.
신대륙을 발견한 콜럼버스처럼 도전적으로요!

★ 마린룩
마린룩에서 제일 중요한 요소는 스트라이프 패턴이다.
보통 화이트와 블루 톤의 매치가 많다.

Marine Look

마린룩1

웨이브 머리를 양 갈래로 느슨히 묶고 화이트 리본 밴드로 청량한 느낌을 주었습니다.
슬리브리스 티셔츠에 스트라이프 멜빵 스커트로 코디했습니다. 마린걸 클러치백과 슬립
온에도 스트라이프를 넣었습니다.

얼굴을 그린 후 얼굴
위로 리본을 그려줍니다.

리본 밴드를 그려주고 살짝 명암을
넣어주세요. 머리형을 그려주세요.

머리를 색칠해주고 양 갈래
머리를 그려주세요.

색칠해주세요.

허리선을 그려준 후 스커트
형태를 잡아주세요.

어깨끈을 그려준 후
살짝 명암을 넣어주세요.

스트라이프를 넣어주고
슬리브리스 티셔츠 형태를
그려주세요.

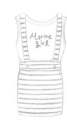
색칠해주고 티셔츠를
꾸며주세요.

모서리가 둥글게 앞면을
그려주세요.

살짝 명암을 넣어주고 스트랩과
스트라이프를 넣어줍니다.

돛 문양을 넣어주세요.

앞볼과 발등 부분을 그려주세요.

옆면을 그려줍니다.

밑창을 그려줍니다.

스트라이프를 넣어주세요.

Marine Look

마린룩2

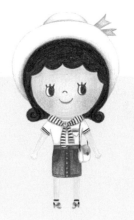

단발을 바깥으로 말아주고 화이트 라운드 챙 모자를 씌웠어요. 스트라이프 무늬의 숄을 어깨에 두른 듯 디자인된 티셔츠와 데님 미니스커트로 코디했어요. 스트라이프 무늬 샌들로 통일성을 주고 깔끔한 크로스백을 매치했어요.

①

얼굴을 그린 후 머리형을 그려줍니다.
이때 모자를 씌워야 하니 머리형은
조금 작게 그려주세요.

②

모자를 그려주세요.

③

모자를 색칠해주고
리본을 그려줍니다.

④

머리를 색칠해주세요.

①

묶인 숄을 리본 그리듯
그려주세요.

②

살짝 명암을 넣어준 후
스트라이프 무늬를 그려주세요.

③

티셔츠 형태를 그립니다.

④

명암을 넣어준 후 소매와
주머니에 줄무늬를 넣어주세요.

①

허리선 아래로 미니스커트
형태를 잡아줍니다.

②

단추와 주머니를 그립니다.

③

주머니는 남겨두고
색칠해주세요.

④

좀 더 진한 색으로
주머니 등을 칠해주세요.

①

가방 덮개를
그리세요.

②

색칠해주고 앞면과
옆면을 그려줍니다.

③

살짝 명암을 넣어주고
버클을 그려주세요.

④

가방끈을 그립니다.

①

측면을 그려
위치를 잡아주세요.

②

측면을 색칠하고
발등 스트랩을 그려주세요.

③

발등 스트랩에 줄무늬를 넣어주고
뒤꿈치와 발목 스트랩을 그려줍니다.

④

색칠해주세요.

Marine Look

마린룩3

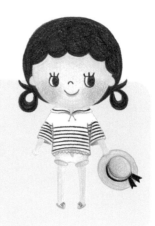

양 갈래머리를 도넛 모양으로 꼬아 묶은 헤어스타일이에요. 가오리 핏 스트라이프 티셔츠는
레이스가 있어서 여성스러운 느낌을 줍니다. 아이스 진의 쇼트 팬츠에 스트라이프 슬리퍼와
챙이 넓은 모자를 매치했습니다.

얼굴을 그린 후 머리를
그려주세요.

양 갈래머리를 도넛 모양으로
그려줍니다.

색칠해주세요.

옷깃을 그린 후
줄무늬를 넣어주세요.

가오리 형태의 티셔츠를 그려준 후
살짝 명암을 넣어주세요.

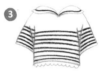
스트라이프 무늬를 그려주고
아래에는 레이스를 그려주세요.

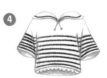
티셔츠 안쪽을 그려주세요.

롤업 쇼트 팬츠 형태를
잡아주세요.

허리선과 롤업을
칠해줍니다.

남은 부분은 연한 하늘색으로
살짝 칠해주세요.

지퍼와 주머니를
칠해주세요.

모자 윗부분을 그린 다음에
리본을 그려주세요.

둥근 챙을 그려줍니다.

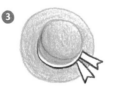
리본만 남겨두고
색칠해주세요.

검은색으로 리본을
칠해줍니다.

슬리퍼 밑창을 그립니다.

발등 스트랩을 그려주세요

세로줄 무늬를 그려줍니다.

Marine Look

마린룩4

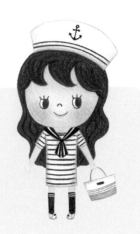

굵은 웨이브의 긴 머리에 마린걸 모자를 쓰고 앞머리도 내렸습니다. 시원한 느낌의
스트라이프 원피스에 리본 타이가 포인트를 주었어요. 검은색 니삭스에 흰 운동화를
신고 하늘색 토트백을 매치했습니다.

앞머리를 그린 후
얼굴형을 그려주세요.

앞머리 위로
모자를 그려줍니다.

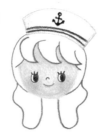

헤어 모양을
잡아줍니다.

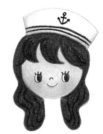

색칠해주세요.

타이를 그려준 후
줄무늬를 넣어주세요.

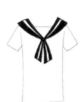

타이를 색칠한 후 원피스
형태를 잡아줍니다.

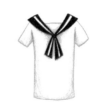

명암을 살짝 넣어주세요.

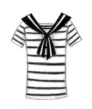

스트라이프를 그려줍니다.

앞면을 그려
모양을 잡아줍니다.

가로선을 넣어주고 상단에
살짝 명암을 넣어주세요.

하단은 하늘색으로 칠해주고
스트라이프를 넣어줍니다.

손잡이를 그려주고 검은색
장식을 넣어주세요.

 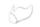

신발 형태를 잡아줍니다.

앞볼을 칠해준 후 벨크로
부분을 그려주세요.

밑창을 그려줍니다.

신발 위로 니삭스를
그려주세요.

Marine Look

마린룩5

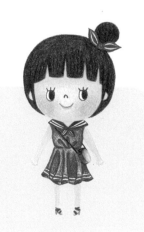

뱅 앞머리를 내리고 둥글게 말아 올려 리본으로 묶어주었어요. 스트라이프 타이가 달린
민소매 플레어 원피스로 코디했어요. 리본, 원피스와 같은 남색으로 스트랩 밴드 샌들을
신어 컬러를 통일했습니다. 여기에 크로스백을 매치했습니다.

① 뱅 앞머리→얼굴→리본
순으로 그려줍니다.

② 머리를 그려주세요.

③ 색칠해주세요.

① 타이를 그린 후
줄무늬를 넣어주세요.

② 원피스 형태를 그려주고
치맛단에는 주름이 들어갈
홀을 그려주세요.

③ 홀을 따라 주름을 그려주고
밑단에 줄무늬를 넣어주세요.

④ 주름에 명암을
넣어 칠해줍니다.

⑤ 명암이 명확해지게 좀 더
칠해주세요. 이때 밑단
줄무늬는 남겨두세요.

① 가방 덮개를 그려주세요.

② 뚜껑을 색칠해주고 라운드형으로
앞면과 옆면을 그립니다.

③ 앞면을 색칠해주세요.

④ 옆면을 색칠한 뒤
어깨끈을 그려줍니다.

① 굽과 밑창을 그립니다.

② 발목과 발등에 밴드를
그려줍니다.

③ 색칠하고 뒤꿈치를 이어주는
밴드도 그려주세요.

📖 **루미 일기**

홍대에 놀러갔다가 버스킹을 구경했어요.
락이나 힙합 공연도 재미있지만 감미로운 재즈나 흥겨운 우크렐레 공연을 더 좋아해요.
루미도 우크렐레를 열심히 배워서 언젠가는 데님룩으로 코디하고 버스킹해보고 싶어요.

★ 데님룩

주로 육군 군복 디자인에서 힌트를 얻은 스타일이다.
제2차 세계 대전 중에 유행했던 모난 어깨와 짧은 스커트가 대표적이다.

Denim Look

데님룩1

긴 생머리에 화이트 머리띠로 청순한 인상을 주는 헤어스타일입니다. 화이트 브이넥 티셔츠에 A라인 플레어 멜빵 데님 스커트로 코디했어요. 발목 양말에 데님 슬립온을 신고 화이트 크로스백을 매치했습니다.

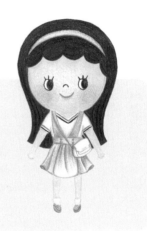

얼굴을 그리고 머리를
그려줍니다.

②

머리띠 형태를 잡아주고
긴 생머리를 그려주세요.

③

머리띠는 남겨두고
색칠해주세요.

①

허리선을 그린 후 아래쪽
가운데부터 주름을 그려줍니다.

②

V자 형 어깨끈을 그려준 후 명암을
넣어 치마에 주름을 표시해줍니다.

③

주름을 살려 색칠해주고
티셔츠 형태를 그려주세요.

④

티셔츠에 살짝 명암을 넣고
줄무늬를 넣어줍니다.

①

덮개와 장식을 그려줍니다.

②

옆면과 앞면을 그려주세요.

③

앞면에 포켓을 그려주고
살짝 명암을 넣어줍니다.

④

어깨끈을 그려주세요.

①

슬립온 형태를 잡아주세요.

②

색칠해주고 가운데 밴드
부분을 표시해줍니다.

③

밴드 부분에 줄무늬를 넣어주고
밑창을 그려주세요.

④

양말을 그려줍니다.

Denim Look

데님룩2

자연스러운 S컬 웨이브 단발이 단아하고 세련된 인상을 줍니다. 캐주얼한 데님 원피스지만 허리선이 들어가 여성스럽습니다. 가보시 샌들 힐과 미니 크로스백은 화이트로 컬러를 통일 했습니다.

앞머리를 그려준 후
얼굴형을 그려줍니다.

얼굴을 색칠해주세요.

S컬 웨이브가 있는
단발을 그려줍니다.

색칠해주세요.

옷깃→소매→허리띠→치마
순으로 형태를 잡아주세요.

단추와 주머니를
그려줍니다.

색칠해주고 봉제선을
넣어줍니다.

주머니에 한 번 더 봉제선을
넣어주고 티셔츠와 목걸이를
그려줍니다.

덮개를 그려줍니다.

옆면과 앞면을
그려주세요.

리본을 그려줍니다.

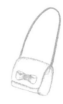
살짝 명암을 넣어준 후
어깨끈을 그려주세요.

 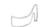
굽을 그려주세요.

굽을 색칠하고
측면을 그려줍니다.

살짝 명암을 넣어주고
발목 스트랩을 그려주세요.

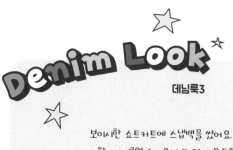

Demim Look

데님룩3

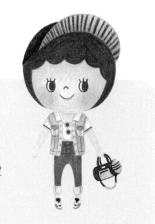

보이시한 쇼트커트에 스냅백을 썼어요. 데님 베스트는 어깨에 해짐 디테일로 빈티지함을 더합니다. 롤업 하이웨스트 진에 운동화를 신고 팀 백을 들어 전체적으로 스포티한 분위기로 코디했어요.

얼굴을 그린 후 모자를
그려주세요.

모자와 얼굴을 이어 머리를
그려준 후 모자 캡을 칠해줍니다.

머리를 색칠해주세요.

검은색으로
모자를 칠해주세요.

옷깃을 그려준 후 지그재그로
거칠게 칠해 어깨 해짐을 표현해줍니다.
옷 형태를 잡아주세요.

단추와 포켓을
그려줍니다.

색칠하고 봉제선도
넣어주세요.

티셔츠를 그려주고
선글라스를 그려줍니다.

선글라스를 꾸며주고
티셔츠에 살짝 명암을
넣어주세요.

하이웨스트 진 형태를 그린 후
롤업을 표현해주세요.

단추를 그려주고 진한 색으로
허리선과 주머니선을 칠해주세요.

색칠해주세요.

봉제선을 넣어주고
주머니를 칠해줍니다.

원통형으로 가방 형태를
잡아줍니다.

옆면과 포켓을
칠해주세요.

손잡이와 어깨끈을
그려줍니다.

검은색으로 색칠하고
줄무늬 등을 넣어주세요.

발목 부분을 그려주세요.

벨크로 부분을 그려주고
신발 형태를 잡아줍니다.

밑창을 그려주세요.

신발에 무늬를 넣어주고
검은색으로 설포를 그려주세요.

Denim Look

데님룩4

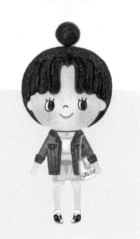

앞머리에 웨이브를 주고 돌돌 말아 올린 귀여운 헤어스타일이에요. 화이트 탑에 오버사이즈
박시 데님 재킷을 걸치고 초크 목걸이로 포인트를 주었어요. 밑단이 해어진 빈티지 하이웨스
트 쇼트 팬츠를 입고 검은색 스니커즈를 신었습니다. 어깨에는 화이트 에코백을 걸쳤습니다.

①

앞머리 웨이브를 그려주고
얼굴형을 그려주세요.

②

돌돌 말아 올린 머리를
그려줍니다.

③

색칠해주세요.

①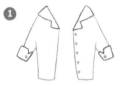

재킷 형태를 잡아주고
단추를 그려줍니다.

②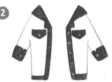

주머니를 그려주고
진한 부분을 칠해주세요.

③

나머지 부분을 연하게
칠해주고 봉제선을 넣어주세요.

④

흰색 탑과 초크
목걸이를 그려줍니다.

①

바짓단을 제외하고
형태를 그려줍니다.

②

바짓단은 삐죽삐죽 칠해
해어진 올을 표현해주세요.

③

색칠해주세요.

④

주머니를 그려주세요.

①

가방 앞면을 그려줍니다.

②

어깨끈을 그려주세요.

③

아래로 늘어뜨린
손잡이도 그려줍니다.

④

살짝 명암을 준 후
타이포를 넣어주세요.

①

발볼→옆면 순으로 그려줍니다.

②

색칠해주고 설포를 그려주세요.

③

밑창과 신발 끈을 그려줍니다.

④

신발 위로 양말을 그려주세요.

66

Denim Look

데님룩5

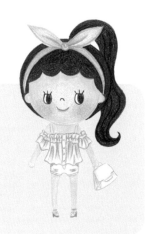

긴 웨이브 머리를 하나로 묶은 포니테일 헤어스타일에 데님 소재 리본 머리띠로 포인트를
주었습니다. 데님 오프숄더 블라우스에 워싱 화이트 쇼트 팬츠를 코디했어요. 노란색이 들
어간 토트백을 들고 화이트 스트랩 샌들을 신었습니다.

얼굴을 그려주고 얼굴 위로
리본을 그려줍니다.

리본 머리띠를 그려준 후
머리를 그려주세요.

머리띠를 색칠해주고 포니테일
헤어스타일을 그려줍니다.

색칠해주세요.

플레어스커트를 그리듯
몸통 부분을 그려줍니다.

어깨끈과 소매를
그려주세요.

주름을 넣어준 후 살짝
명암을 넣어주세요.

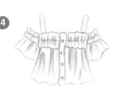

주름이 명확해지도록
명암을 넣어 색칠해주세요.

반바지 형태를 잡아주세요.

살짝 명암을 주고 주머니와
봉제선을 표시해주세요.

주머니를 색칠해주고 속속 선을 그어
워싱 부분을 표현해주세요.

노란색 버클을 그려주고
덮개를 그려줍니다.

옆면과 앞면을
그려주세요.

앞면을 색칠해주고
옆면에 선을 그어 각진 모양을
표현해주세요.

옆면을 색칠해주고
손잡이를 그려줍니다.

발굽과 측면을
그려줍니다.

발등과 뒤꿈치 부분을
그려주세요.

스트랩을 그려줍니다.

Safari Look

CAMPING IS FUN!!!

📖 루미 일기

루미는 캠핑을 좋아해요. 사파리룩으로 코디하고 엄마아빠랑 캠핑을 떠나요.
지글지글 바비큐를 배불리 먹고 모닥불에 오순도순 앉아 이야기해요.
날씨가 궂어 캠핑을 못간 날에는 거실에 루미 전용 인디언텐트를 펴요.

★ 사파리룩
사파리란 동아프리카 현지어로 수렵이나 탐험 등의 여행이라는 뜻이다.
1978년 론칭한 바나나리퍼블릭(BANANA REPUBLIC)의 사파리 스타일 아이템을 계기로 대중에게 알려졌다.

Safari Look

사파리룩1

어깨까지 오는 굵은 웨이브에 둥근 페도라를 썼습니다. 보라색 블라우스에 화려한 목걸이로 포인트를 주고 호피무늬 미니스커트로 사파리룩을 완성했어요. 블랙 웨지 힐과 레드 버킷 백을 매치했습니다.

①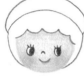

얼굴을 그린 다음에 페도라의 위치를 잡아주고 머리를 그려줍니다.

②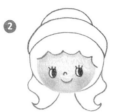

페도라를 마저 그리고 얼굴 아래로 웨이브 헤어를 그려주세요.

③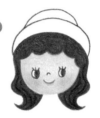

머리를 색칠해주세요.

④

검은색 모자를 칠해줍니다.

①

레이스 모양으로 블라우스 형태를 그려주세요.

②

화려한 목걸이를 그려줍니다.

③

블라우스에 주름을 넣어주고 색칠해주세요.

④

주름이 명확해지도록 더욱 진하게 칠해 명암을 넣어줍니다.

①

허리선을 그리고 미니스커트 형태를 잡아주세요.

②

색칠해주세요.

③

진한 색으로 호피무늬를 넣어주세요.

①

옆면을 그려주세요.

②

복주머니 형태를 그려줍니다.

③

색칠해주세요.

④

리본 끈을 그려주고 어깨끈을 그려줍니다.

①

웨지 굽을 그려주세요.

②

굽을 색칠하고 발등 부분을 그려줍니다.

③

색칠해주세요. 경계는 좀 더 진한 선으로 표현해주세요.

Safari Look

사파리룩2

중앙 앞가르마로 활동적인 인상을 연출하고 웨이브 머리를 늘어뜨리고 연갈색 페도라를 썼습니다. 포켓 사파리 재킷은 자칫 투박해 보일 수 있지만 목걸이와 허리띠로 여성스러 움을 살렸습니다. 롤업 쇼트 팬츠를 입고 워커힐을 신고 빅 사이즈 토트백을 들었습니다.

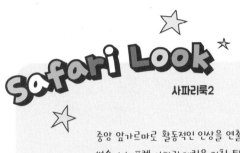

① 앞머리→얼굴형→페도라 순으로 그려 위치를 잡아주세요.

② 얼굴을 칠해주고 페도라 챙을 칠해주세요.

③ 페도라를 색칠하고 머리 아래로 웨이브 머리를 그려줍니다.

④ 색칠해주세요.

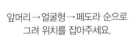
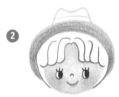
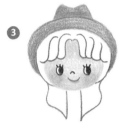
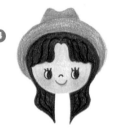

① 옷깃→소매→허리띠→재킷 순으로 그려 형태를 잡아주세요.

② 목걸이를 그려주고 주머니를 포함해 디테일한 부분을 그려주세요.

③ 주머니를 칠해준 후 재킷 안쪽 부분까지 칠해줍니다.

④ 남은 부분을 칠해주세요.

① 바지 형태를 그려줍니다.

② 허리선과 롤업 부분은 좀 더 진한 색으로 칠해주세요.

③ 진한 색으로 주머니를 칠해줍니다.

① 앞면을 그려주세요.

② 노란색 계열로 금속 장식을 그려줍니다.

③ 손잡이를 그려주세요.

④ 남은 부분을 색칠해주세요.

① 굽과 밑창을 그려줍니다.

② 발목 부분을 그려주세요.

③ 색칠하고 발등 부분을 그려줍니다.

④ 색칠해준 뒤 끈을 그려주세요.

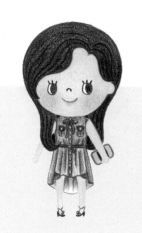

사파리룩3

C컬의 롱 헤어가 차분한 인상을 줍니다. 시폰 소재의 블라우스 모양 언밸런스 원피스에 허리띠로 코디했습니다. 허리띠가 허리선을 강조하고 하늘하늘 소재감이 어우러져 여성 스러움이 돋보입니다. 여기에 클러치 백과 꽈배기 샌들을 매치했습니다.

 ①

앞머리를 그린 후 얼굴형을
그려줍니다.

②

얼굴을 색칠해주고 머리형과
긴 헤어스타일을 그려주세요.

③

색칠해주세요.

①

리본부터 아래로 내려가며
차례로 그려 원피스 형태를
잡아줍니다.

②

아랫단에 곡선을 넣어 언밸런스
기장을 표현하고 가슴 쪽에
포켓을 그려주세요.

③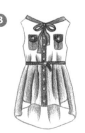

주름을 그려주고 살짝
명암을 넣어줍니다.

④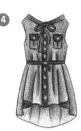

색칠해주세요. 주름이
명확해지도록
진하게 칠해주세요.

①

모서리가 둥근 사각형을
그려줍니다.

②

테두리 선과 세로 선을
그려주세요.

③

연한 색을 칠해주세요.

④

진한 색을 칠해주세요.

①

굽과 밑창을
그려주세요.

②

꽈배기 모양으로
스트랩을 그려줍니다.

③

색칠해주고 발등을
그려주세요.

④

선으로 뒤꿈치와 발목을
표현해주세요.

Safari Look

사파리룩4

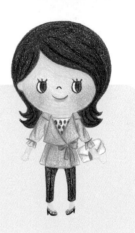

층이 많은 미디엄 기장의 헤어스타일이에요. 호피무늬 화이트 블라우스에 옷깃이 넓고 기장이
짧은 트렌치코트를 걸쳤어요. 슬림 핏의 블랙 슬렉스를 입고 호피무늬 하이힐을 신었습니다.
여기에 화이트 클러치 백을 매치했습니다.

1

가르마를 그린 후
얼굴형을 그려줍니다.

2

바깥쪽으로 뻗은 머리
스타일을 그려주세요.

3

바깥쪽으로 뻗은 머리를 작게
한 번 더 그려줍니다.

4

색칠해주세요.

1

넓은 옷깃과 허리
리본을 그려주세요.

2

소매와 아랫단을
그려줍니다.

3
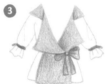
색칠해주세요.

4
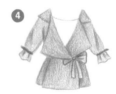
겹친 부분은 좀 더 진하게
표현해줍니다.

5
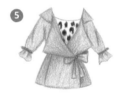
안에 입은 블라우스를 그려주고
호피무늬를 넣어주세요.

1

바지 형태를 그려줍니다. 바지
아랫단은 각을 주어 그려주세요.

2

색칠해주세요.

3

주머니와 주름은 좀 더
진하게 칠해주세요.

1

직사각형과 타원형 반원으로
클러치 백 모양을 잡아주세요.

2

편지봉투 모양으로
덮개를 그려줍니다.

3

살짝 명암을 넣어준 후
체인을 그려주세요.

1

굽과 밑창을 그려주세요.

2

신발 형태를 그려줍니다.

3

호피무늬를 넣어줍니다.

Safari Look

사파리룩5

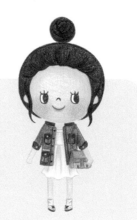

앞머리 없이 모두 돌돌 말아 올려 묶고 귀 옆으로 애교머리를 내렸습니다. 하늘하늘한 아이보리 원피스에 야상재킷을 걸쳤습니다. 걸리시와 걸크러시를 믹스 매치했어요. 캐주얼 포켓 백을 들고 흰색 스니커즈를 신었습니다.

❶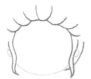

앞머리와 애교머리를 그린 후
얼굴형을 그려줍니다.

❷

얼굴을 그리고 돌돌 말아 올린
머리를 그려주세요.

❸

색칠해주세요.

❶

옷깃→소매→몸통 부분 순으로
형태를 잡아줍니다.

❷

주머니를 그려주세요.

❸

재킷의 남은 부분을 색칠해주고
원피스를 그려줍니다.

❹

주름은 진하게 칠해
명암을 넣어주세요.

❶

옆면과 앞면을
그려주세요.

❷

옆면을 칠해주고
포켓을 그려줍니다.

❸

포켓을 마저
칠해줍니다.

❹

앞면을 칠해주고
어깨끈을 그려주세요.

❶

앞볼을 그린 후
옆면을 그려줍니다.

❷

옆면을 살짝 칠해주고 봉제선을
그려준 뒤 밑창을 그리세요.

❸

신발 끈을 그려줍니다.

❹

신발 위로 양말을
그려주세요.

Lovely Look

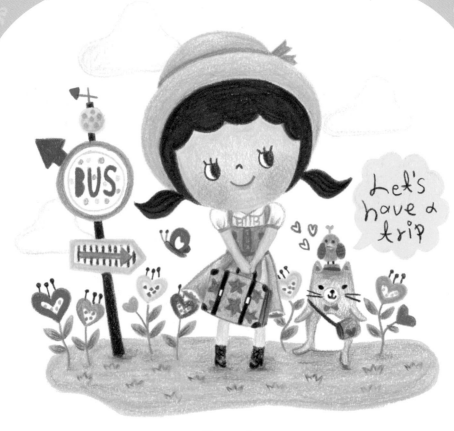

📖 루미 일기

좋아하는 짝꿍과 여행 가기로 했어요. 버스에 나란히 앉아 창밖 풍경을 바라보아요.
버스 창으로 들어오는 바람이 기분 좋아요. 옆에 앉은 친구가 좋아서 마음이 두근거려요.
그와 여행하는 건 처음이거든요.

★ 러블리룩
사랑스럽고 여성스러운 복장이다.
데이트 복장이라고 할 수 있다.

Lovely Look

러블리룩1

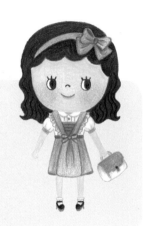

자연스러운 웨이브 단발에 리본 머리띠를 하여 귀엽고 발랄한 인상을 주었어요. 퍼프 소매 블라우스에 리본과 프릴이 돋보이는 멜빵 원피스를 입었습니다. 파스텔 핑크 톤 토트백을 들고 프릴 발목 양말과 스트랩 슈즈를 신었어요.

얼굴→머리→리본 머리띠
순으로 그려주세요.

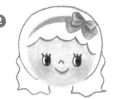

머리띠를 색칠해주고 머리 아래로
웨이브 헤어를 그려줍니다.

색칠해주세요. 좀 더 진한 색으로
머릿결을 표현해줍니다.

허리 리본을 그린 후 어깨
멜빵과 프릴을 그려주세요.

치마를 그려주고 주름을
표시해줍니다.

주름이 명확해지도록 명암을 주어
좀 더 진하게 색칠해주세요.

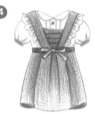

블라우스를 그려주세요.

덮개를 그려주세요.

덮개를 색칠해주고 옆면과
앞면도 그려주세요.

옆면과 앞면에 살짝 색을 넣어준 후
손잡이를 그려줍니다.

발볼이 둥근 신발
형태를 그려주세요.

색칠해주고 가보시
굽을 그려줍니다.

굽을 칠해주고 발목
스트랩을 그려주세요.

프릴 발목 양말을 그려줍니다.

75

Lovely Look

러블리룩2

앞머리를 한쪽으로 땋아 내린 헤어스타일이에요. 가슴에 레이스 장식이 있는 핑크색 플라워 패턴 원피스를 입고 허리띠로 허리선을 강조해주었어요. 핑크색 구두를 신고 투버클 토트백을 들었어요.

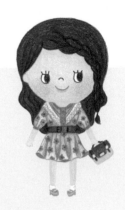

땋은 머리를 그려준 후
얼굴선을 그립니다.

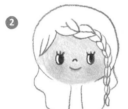

얼굴을 그린 후 웨이브 헤어를
그려주세요.

색칠해주세요. 땋은 머리와 구분이 되도록
진한 색으로 명암을 넣어주세요.

허리띠→목둘레선→
단추 여밈 부분 순으로
그려주세요.

V자 형태로 레이스를
그려주세요. 단추를 그려주고
허리띠를 칠해주세요.

소매와 스커트를
그려줍니다.

스커트에 주름을
넣어주고 위부터 차례로
색칠해주세요.

색을 다 칠한 후
진한 색으로 플라워 패턴을
그려줍니다.

덮개를 그린 후
버클을 그려주세요.

버클 끈을 그려주고
앞면을 그려줍니다.

앞면을 색칠해주세요.

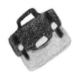

덮개를 칠해준 후
손잡이를 그려주세요.

작은 리본을 그린 후 신발
형태를 잡아주세요.

색칠해주고 발등
스트랩을 그려주세요.

스트랩을 칠해주고
굽을 그립니다.

양말을 그려주세요.

Lovely Look

러블리룩3

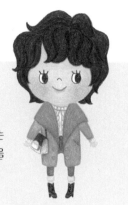

귀엽고 사랑스러운 쇼트커트 베이비 펌 헤어스타일이에요. 꽈배기 니트에 넓은 깃이 돋보이는 루즈 핏 롱 코트를 걸쳤어요. 핫핑크 코트가 여성스러움을 더해요. 8부 롤업 진을 입고 발목을 덮는 워커힐을 신었어요. 여기에 단정한 크로스백을 매치했습니다.

①

앞머리 웨이브를 그려준 후
얼굴형을 그려주세요.

②

얼굴을 그리고 풍성한 웨이브
헤어를 그려주세요.

③

색칠해주세요.

①

어깨선을 따라 넓은
코트 깃을 그려줍니다.

②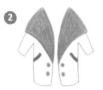

소매와 몸통 부분을 그려주고
단추와 주머니를 칠해주세요.

③

코트의 남은 부분을 칠해주고
니트를 그려줍니다.

④

꽈배기 모양을 그려 넣은 후
살짝 명암을 넣어주세요.

①

허리선을 그려준 후 롤업
바지 모양을 잡아주세요.

②

색칠해주세요.

③

좀 더 진한 색으로
포켓을 만들어줍니다.

①

버클을 그린 후
덮개를 그려주세요.

②

앞면과 옆면을
그립니다.

③

앞면에 작은 주머니를
그려준 후 색칠해주세요.

④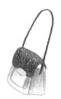

덮개를 색칠한 후
어깨끈을 그려줍니다.

①

워커 형태를 잡아줍니다.

②

색을 칠하고 봉제선을 넣어주세요.

③

굽과 끈을 그려줍니다.

Lovely Look

러블리룩4

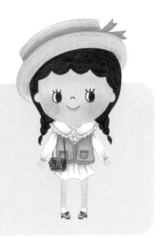

긴 머리를 양 갈래로 헐겁게 땋아 내리고 분홍 리본이 달린 페도라를 썼어요. 프릴 옷깃의 블라우스 모양 원피스에 분홍색 니트 베스트를 걸쳤어요. 리본 장식이 있는 갈색 크로스백을 메고 부티힐 슈즈를 신었어요.

1

얼굴을 그린 후 비스듬히 모자 위치를 잡아주고 머리형을 그려줍니다.

2

모자를 그려주고 색칠해주세요.

3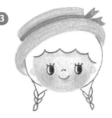

얼굴 아래로 땋은 머리를 그려줍니다.

4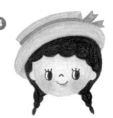

색칠해주세요.

1

넓은 옷깃을 그려주고 프릴을 넣어줍니다.

2

베스트를 그려주고 주머니를 그려주세요.

3

색칠해준 후 원피스 소매와 스커트를 그려줍니다.

4

주름을 넣어주며 색칠해주세요.

1

리본을 그려주세요.

2

리본을 색칠하고 덮개를 그려줍니다.

3

덮개를 색칠하고 앞면과 옆면을 그리세요.

4

앞면과 옆면을 색칠해주고 어깨끈을 그려줍니다.

1

신발 형태를 잡아주세요.

2

색칠하고 굽을 그려줍니다.

3

끈을 그려주세요.

4

양말을 그려줍니다.

78

Lovely Look

러블리룩5

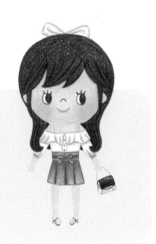

긴 머리를 반묶음 해주고 레이스 헤어 액세서리로 포인트를 주었어요. 상의는 오프숄더 블라우스를, 하의는 큐롯 팬츠로 코디했어요. 볼이 둥근 스트랩 힐을 신고 퀼팅 체인백을 들었습니다.

1

삐죽삐죽 앞머리와 애교머리를 그린 후 얼굴형을 그려줍니다.

2

얼굴을 그려주고 머리 아래로 안으로 말린 머리를 그려주세요.

3

색칠해주세요.

4

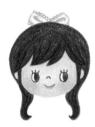

레이스 리본 헤어핀을 그려줍니다.

1

프릴과 몸통 부분을 그려주세요.

2

소매와 어깨끈을 그려줍니다.

3

주름과 단추를 그려줍니다.

4

주름이 명확해지도록 명암을 넣으며 색칠해주세요.

1

리본을 그린 다음에 허리선을 그려주세요.

2

바지 형태를 그려주고 절개선을 넣어주세요.

3

절개 부분을 남겨두고 색칠해주세요.

4

진한 색으로 절개 부분을 칠해주세요.

1

가방 덮개를 그려줍니다.

2

옆면과 앞면을 그립니다.

3

옆면을 색칠해주고 앞면에 사선을 넣어 퀼팅을 표현해주세요.

4

덮개를 색칠해준 후 체인을 그려줍니다.

1

발볼이 둥근 신발 형태를 잡아줍니다.

2

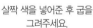

살짝 색을 넣어준 후 굽을 그려주세요.

3

스트랩을 그려주세요.

VACANCE LOOK

📕 루미 일기

바다를 좋아하는 루미는 사계절 중에 여름을 가장 좋아해요.
해변에 누워 파도소리를 들으며 사색을 즐겨요.
그러다 목이 마르면 상큼한 레모네이드를 한 모금 마셔요.
루미는 올해 여름에도 바캉스룩으로 코디하고 바다로 갑니다. GOGO!

★ 바캉스룩
바캉스는 프랑스어로 '휴가'란 뜻으로
휴일에 입는 느슨한 느낌의 개방적인 리조트 패션이다.

Vacance Look

바캉스룩1

앞머리 없이 자연스럽게 흘러내리는 헤어스타일이에요. 도트 패턴의 핫핑크 러플 오프숄더 비키니 브라에 핫핑크 리본이 달린 비키니 팬츠로 코디했어요. 조리 샌들을 신고 블랙 앤 화이트 비치백을 들었습니다.

①
앞머리를 그려준 후
얼굴형을 그려주세요.

②
얼굴을 그려주고
굵은 웨이브 머리를 그려줍니다.

③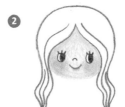
색칠해준 후 안쪽
부분을 표시해주세요.

④
안쪽 부분은 좀 더
진한 색으로 칠해줍니다.

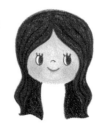

①
러플을 그려줍니다.

②
주름을 넣어주세요.

③
도트 패턴을 넣어준 후 주름에
살짝 명암을 넣어줍니다.

④
도트를 남겨두고 색칠해준 후
어깨끈을 그려주세요.

①
작은 리본으로
위치를 잡아주세요.

②
팬츠를 그려주세요.

③
색칠해주세요.

①
가방 형태를 잡아줍니다.

②
손잡이를 그려주세요.

③
아래위로 가로줄을
칠해 가방을 꾸며주세요.

④
주름을 넣어 반투명
느낌을 살려주세요.

①
스트랩을 그려주세요.

②
밑창을 그려줍니다.

③
색칠해주세요.

 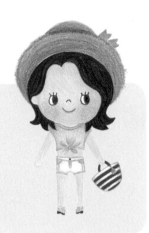

Vacance Look

바캉스룩2

층이 많은 단발에 밀짚 페도라를 썼어요. 트임 민소매는 밑단을 묶어 활동적인 느낌으로 연출했어요. 올이 풀린 화이트 쇼트 팬츠를 입고 스트랩 샌들 슈즈를 신었어요. 여기에 스트라이프 빅 백을 매치했어요.

① 앞머리를 그린 후 얼굴형을 그려줍니다.

② 얼굴을 그리고 밀짚모자를 그려주세요. 이때 모자 챙은 지그재그로 그려주세요.

③ 모자를 색칠한 후 삐죽삐죽하게 단발을 그려주세요.

④ 색칠해주세요.

① 티셔츠 형태를 그려주세요.

② 리본을 그려주고 주름을 넣어줍니다.

③ 색칠해주세요.

① 바짓단을 제외하고 바지 형태를 그려주세요.

② 바짓단은 지그재그로 거칠게 그려줍니다.

③ 연하게 색칠한 후 진한 색으로 주머니를 그려주세요.

주름이 명확해지게 명암을 넣어주고 진한 색으로 안감을 칠해주세요.

① 바닥 쪽이 좁고 둥글게 형태를 잡아주세요.

② 분홍색 태슬을 그려주고 손잡이를 그려줍니다.

③ 스트라이프를 그려주세요.

④ 색칠해주세요.

① 굽을 그려주세요.

② 세로 스트랩을 그려준 후 장식을 넣어주세요.

③ 발등 스트랩과 뒤꿈치 부분도 그려줍니다.

④ 발목 스트랩도 그려줍니다.

Vacance Look

바캉스룩3

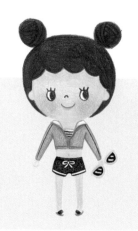

양쪽으로 돌돌 말아 올린 헤어스타일이 깜직합니다. 스트라이프 탑에 민트 컬러의 집업 크롭 래시가드를 걸쳤어요. 허리끈이 있어 활동적인 블랙 쇼트 팬츠를 입고 블랙 슬리퍼를 신었어요. 비비드 컬러의 선글라스를 소품으로 선택했습니다.

❶
얼굴을 그리고 머리를
그려줍니다.

❷
양쪽으로 작은 동그라미를
그리고 머릿결을 표현해주세요.

❸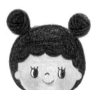
색칠해주세요.

❶
Y자 형태의 지퍼를
그려줍니다.

❷
소매와 몸통을
그려주세요.

❸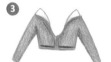
색칠해주세요.

❹
소매에 검은색 선을 넣어준 후
스트라이프 탑을 그려줍니다.

❶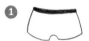
바지 형태를 잡아주세요.

❷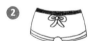
리본을 그려주고 바짓단에
줄무늬를 그려주세요.

❸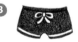
리본과 줄무늬는
남겨두고 색칠해주세요.

❶
안경 형태를
잡아주세요.

❷
안경테의 안쪽을
그려줍니다.

❸
안경테를 칠해주고
빗금을 그려주세요.

❹
빗금을 남겨두고
색칠해주세요.

❶
밑창을 그려주세요.

❷
발등 부분을 그려주세요.

❸
색칠해주세요.

Vacance Look*

바캉스룩4

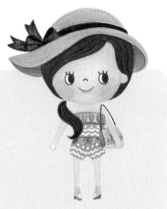

하나로 묶어 한쪽 어깨로 늘어트리고 커다란 리본이 달린 와이드 플로피햇을 썼습니다.
기하학적인 패턴과 프릴이 달린 탑 점프슈트를 입었어요. 글라디에이터 샌들과 레터링
밀짚 숄더백은 한여름과 잘 어울립니다.

① 앞머리→얼굴형→모자챙
순으로 그려줍니다.

② 모자 형태를 완성하세요.

③ 모자를 색칠해주고 얼굴 아래로
늘어뜨린 머리를 그려줍니다.

④ 색칠해주세요.

① 2단 프릴을 그린 후
주름을 그려주세요.

② 주름에 명암을 넣어주고
몸통과 바지를 그려줍니다.

③ 주머니를 칠해준 후
패턴을 그려줍니다.

④ 패턴을 남겨두고 색칠한 뒤
허리 리본을 그려줍니다.

① 가방 형태를
잡아주세요.

② 색칠해주세요. 이때 옆면은
좀 더 진하게 칠하세요.

③ 글자를 써주고
끈을 그려주세요.

① 굽과 밑창을 그립니다.

② 신발 형태를 그려주세요.

③ 발목 스트랩을 그려줍니다.

④ 가는 스트랩을 여러 줄 그려준 후
세로선을 그어주세요.

Vacance Look

바캉스룩5

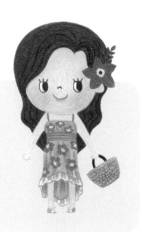

굵은 웨이브의 머리를 길게 늘어트리고 귀 옆에 꽃을 꽂아 하와이풍으로 연출해보았어요.
빅 플라워 패턴 비치 원피스는 언밸런스 기장에 프릴이 달려 여성스러움을 강조합니다.
태슬 장식이 달린 비치 왕골 백을 들고 웨지 샌들을 신었어요.

꽃→가르마→얼굴형
순으로 그려줍니다.

꽃을 색칠해주세요.

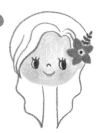

얼굴 아래로 늘어뜨린
머리를 그려줍니다.

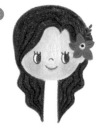

색칠해주세요. 진한 색으로
머릿결을 표현해줍니다.

허리선을 그린 후 탑과
스커트 형태를 그려줍니다.

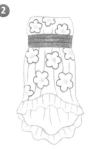

큼직한 꽃 패턴을 그린 후
주름을 그려주세요.

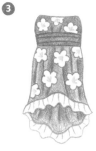

꽃 패턴을 남겨두고 색칠해주세요.
주름이 명확해지도록 명암을
넣어주세요.

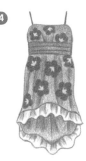

꽃과 프릴을 색칠해준 후
어깨끈을 그려줍니다.

가방 형태를 그린 후
태슬 장식을 그려주세요.

태슬 위로 손잡이를 그리고
가방을 칠해줍니다.

진한 색으로 물결무늬를 넣어
왕골을 표현해주세요.

리본 장식을 그려
위치를 잡아주세요.

발등 부분을
그려줍니다.

살짝 명암을 넣어준 후
웨지 굽을 그려주세요.

굽을 색칠해주세요.

CHAPTER TWO

페어리 테일 판타스틱 코디

FAIRY TAIL
FANTASTIC
CODY

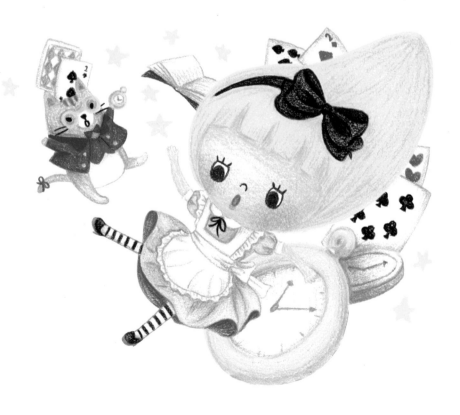

LITTLE MERMAID

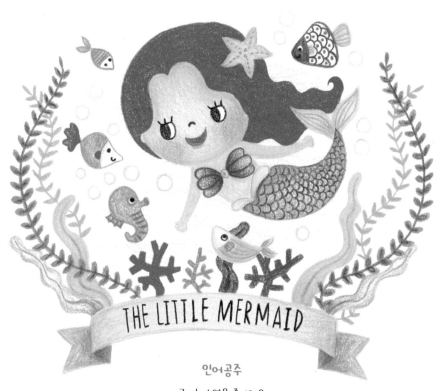

THE LITTLE MERMAID

인어공주

루미는 수영을 좋아해요.
어느 날은 물속에서 다리를 붙이고 인어공주처럼 수영했어요.
목소리를 내어주고도 왕자님 곁에 있길 소원하다니….
물거품이 되는 결말보다는 해피엔딩을 좋아해요.

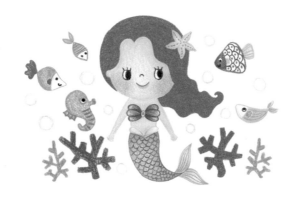

① 앞머리를 그린 후
얼굴형을 그려줍니다.

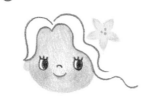

② 얼굴을 색칠하고 머리에
불가사리를 그려주세요.

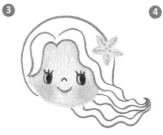

③ 한쪽으로 날리는 웨이브 머리를
그려줍니다.

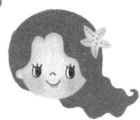

④ 색칠해주세요.

① 타원형으로 보석
장식을 그려주세요.

② 리본 모양으로 좌우에
조개껍질을 그려줍니다.

③ 조개껍질을 3등분한 뒤
색칠해주세요.

④ 안쪽으로 갈수록
진하게 칠해줍니다.

① 튀어오른 물방울 모양으로
허리선을 그려주세요.

② 인어 다리 형태를 그리고
색칠해주세요.

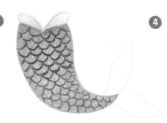

③ 좀 더 진한 색으로 비늘무늬를
넣어주고 지느러미를 그려주세요.

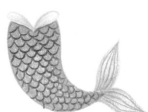

④ 지느러미를 색칠해주고
무늬를 넣어줍니다.

CINDERELLA

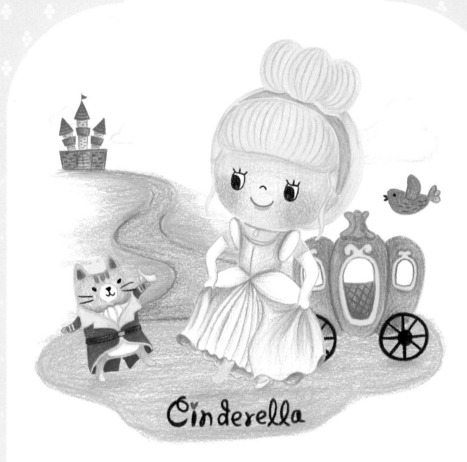

Cinderella

신데렐라

재투성이 아가씨 신데렐라는 어느 날 예쁜 드레스를 입고 유리구두를 신고
호박마차를 타고 무도회에 가서 백마 탄 왕자님을 만났어요.
어려운 환경에서도 꿈을 잃지 않아서 신데렐라에게 요정 대모가 찾아온 게 아닐까요?

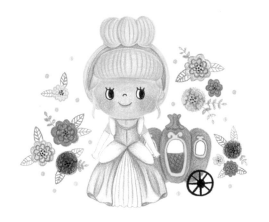

앞머리와 애교머리를 그린 후
얼굴형을 그려줍니다.

얼굴을 색칠하고 묶어 올린
머리를 그린 후에 머리 형태를
잡아주세요.

앞머리와 묶은 머리를 색칠해주고
머리띠를 그려줍니다.

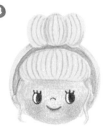

머리의 남은 부분을 칠해주고
머리띠를 색칠해주세요.

타원으로 어깨 소매를 그린 후
몸통을 그려줍니다.

커튼 모양으로 드레스
형태를 잡아주세요.

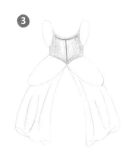

상의를 색칠해주고
치마 주름을 그려줍니다.

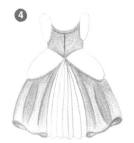

주름을 좀 더 진하게 칠해 입체감을 살려주고
치마 가운데 부분을 그려줍니다.

흰색인 곳만 살짝 명암을
넣어주고 목걸이를 그려줍니다.

SNOW WHITE

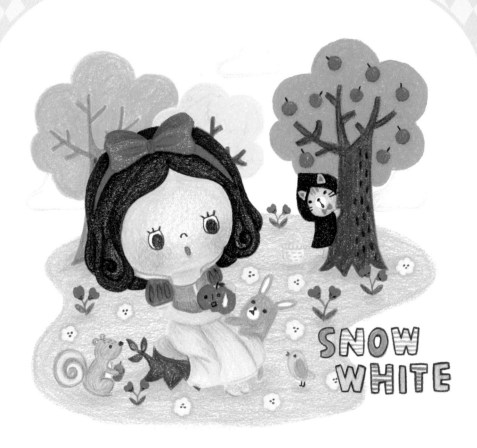

백설공주

루미는 가끔 백설공주가 부러워요.
일곱 난장이를 만나고 싶거든요. 숲속에 있는 일곱 난장이의 집에 놀러가고 싶어요.
낮은 천장, 작은 침대, 좁은 계단… 너무 귀여울 것 같아요.
나중에 꼭 뉴질랜드에 있는 호빗마을에도 가보고 싶어요.

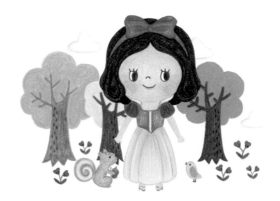

① 가르마→얼굴형 순으로
그립니다.

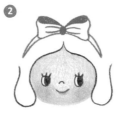

② 얼굴을 색칠해주고
머리띠를 그려주세요.

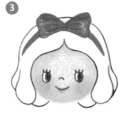

③ 머리띠를 색칠해주고
단발을 그려주세요.

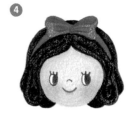

④ 검은색으로 색칠해주세요.

① 목깃→소매→몸통
순서로 그립니다.

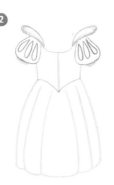

② 치마 형태를 그려주고
주름을 넣어주세요.

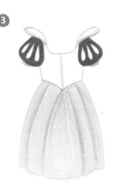

③ 치마 주름을 진하게 칠해 명암을
넣어줍니다. 소매도 칠해주세요.

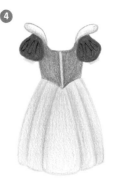

④ 남은 부분을 색칠해주세요.

①
리본을 그려주세요.

②
신발 형태를 그립니다.

③
색칠해준 후 굽도 그려주세요.

RED RIDING HOOD

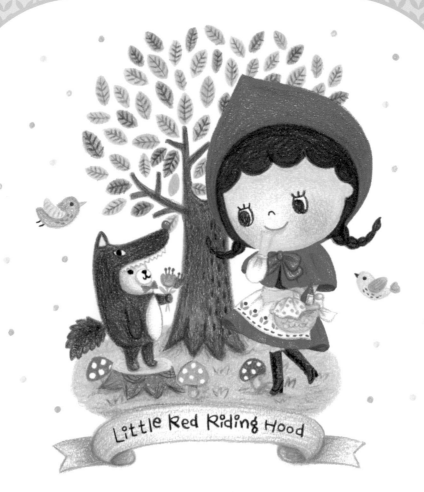

Little Red Riding Hood

빨간 모자와 늑대

할머니에게 음식을 가져다주러 길을 떠난 빨간 모자 소녀.
할머니 집에는 할머니를 잡아먹은 늑대가 할머니 변장을 하고 침대에 누워있어요.
빨간 모자는 어떻게 될까요? 낯선 이를 경계하라는 교훈을 담았다고 해요.

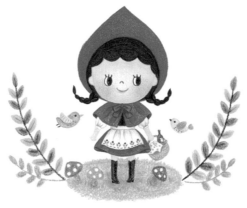

① 얼굴을 그리고 모자를 써야 하니 머리는 조금 작게 그려줍니다. 양 갈래로 땋은 머리와 리본을 그려주세요.

② 모자와 망토를 그려주고 주름을 넣어주세요.

③ 모자와 망토를 색칠해주세요.

④ 머리를 색칠해주세요.

① 옷깃과 베스트를 그린 후 소매를 그려줍니다.

② 앞치마와 치마 형태를 잡아줍니다.

③ 상의를 색칠해주고 블라우스와 앞치마에 살짝 명암을 넣어줍니다.

④ 치마를 색칠해준 후 앞치마에 열매 패턴을 넣어 꾸며주세요.

① 부츠 형태를 그려줍니다.

② 색칠해주고 굽을 그려주세요.

③ 봉제선과 끈을 그려주세요.

① 냅킨을 그려주고 바구니 테를 그려주세요.

② 바구니 형태를 그려준 후 병을 그려주세요.

③ 바구니를 색칠해주세요.

④ 손잡이를 그리고 진한 색으로 바구니 질감을 표현해줍니다. 냅킨에 도트무늬를 넣어주세요.

RAPUNZEL

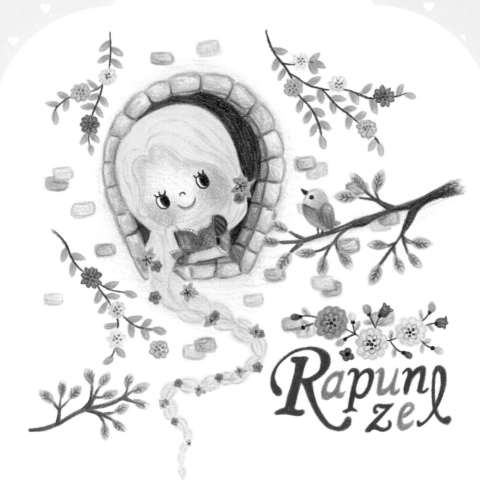

라푼젤

탐스러운 금발머리가 인상 깊은 라푼젤.
오랜 세월 탑에 갇혀 지냈다니 안타까워요. 넓은 세상에서 행복해졌으면 좋겠어요.
루미도 크면 세계 여러 나라를 다니며 다양한 경험을 하고 싶어요.
친구도 많이 사귀고요.

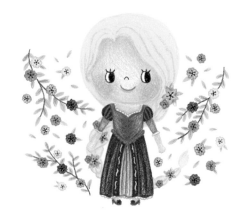

앞머리를 그리고 얼굴형을
그려주세요.

얼굴을 칠해주고 머리를 그려준 후
작은 꽃들을 그려주세요.

꽃을 따라 땋은 긴 머리를
그려줍니다.

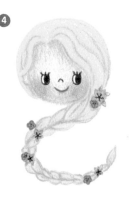

색칠해주세요.

몸통을 그리고 소매를
그려줍니다. 핑크색으로
여밈 끈을 그려주세요.

소매와 몸통을 색칠해주고
허리선에 레이스를
그려줍니다.

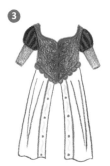

치마를 그려주고
무늬와 주름을 넣어줍니다.

주름이 명확해지게
색칠해주고 가운데에
속치마를 그려 채워주세요.

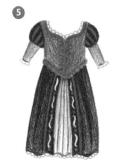

속치마도 명암을 넣어
색칠해주고 목둘레선, 소매,
치맛단에 레이스를 그려줍니다.

꽃 장식을 그려
위치를 잡아주세요.

꽃 장식 아래로
신발 형태를 그려주세요.

색칠해주고 굽을 그려주세요.

WHITE SWAN

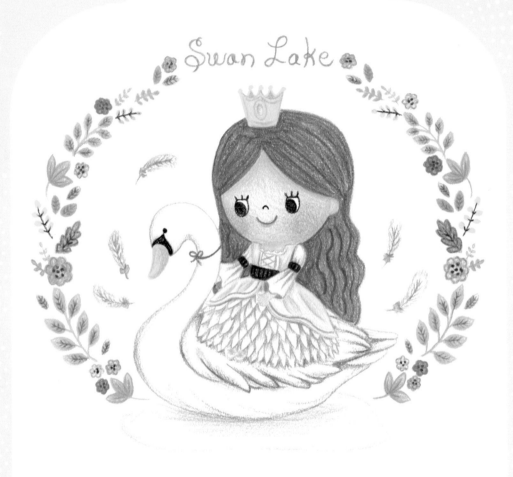

Swan Lake

백조의 호수

차이코프스키의 발레 작품 속 주인공 오네트 공주예요.
지그프리트 왕자와 사랑에 빠지는 화이트 스완이에요.
그런데 루미는 블랙 스완 오딜도 좋아해요.
가족끼리 보러 간 발레공연에서 주인공 못지않은 강렬한 인상을 받았거든요.

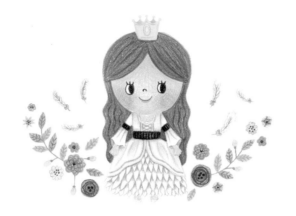

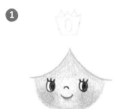

1 앞머리를 그린 후 얼굴을
그려주세요. 머리 위에 왕관을
그려주세요.

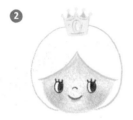

2 왕관을 색칠해주고
머리형을 그려줍니다.

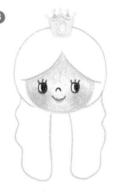

3 얼굴 아래로 긴 머리를
그려주세요.

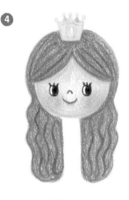

4 색칠해주세요.

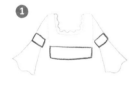

1 목둘레선→몸통→소매
순으로 그려줍니다.

2 허리 아래로 치마를 그려주고
소매와 치마에 주름을
넣어줍니다.

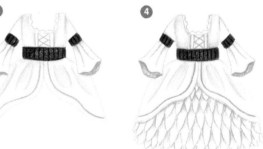

3 주름에 명암을 넣어 입체감을
표현해주세요. 허리선과 팔꿈치
장식을 갈색으로 칠해주세요.

4 깃털 모양으로 드레스를
그려주고 살짝 명암을
넣어줍니다.

1 꽃 모양으로 코르사주를
그려주세요.

2 코르사주 아래로
신발 형태를 그립니다.

3 색칠해주세요.

4 발목 스트랩을 그려주세요.

ALICE

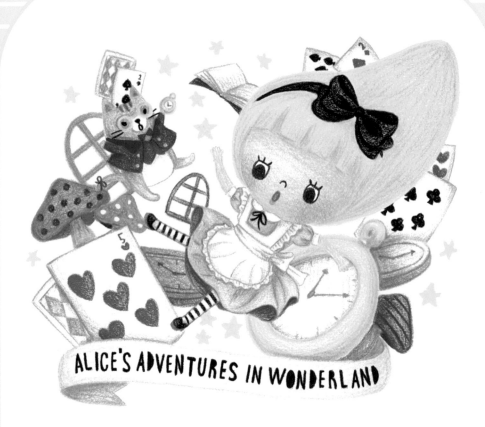

ALICE'S ADVENTURES IN WONDERLAND

이상한 나라의 앨리스

토끼를 따라 토끼굴에 들어갔다가 원더랜드에 떨어진 앨리스.
원더랜드에는 여러 캐릭터가 등장해요. 루미는 그중에서 모자장수를 제일 좋아해요.
기괴하게 그려질 때도 있지만 앨리스의 협력자이자 친구거든요.

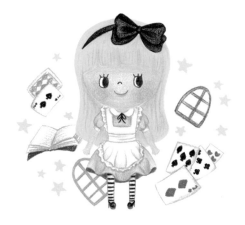

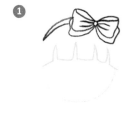

1 뱅 앞머리를 그린 후 얼굴형을
그려주고 앞머리 위로
머리띠를 그려줍니다.

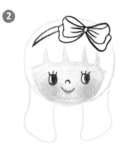

2 얼굴을 칠해주고 얼굴 아래로
긴 머리를 그려주세요.

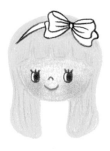

3 머리띠는 남겨두고
색칠해주세요.

4 머리띠를 색칠해주세요.

1 원피스 형 앞치마를
그려주세요.

2 레이스를 그려주고
주름을 넣어줍니다.

3 주름에 살짝 명암을 넣어준 후
소매와 치마를 그려주세요.

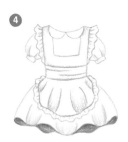

4 치마에 주름을 그려주고
명암을 넣어줍니다.

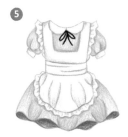

5 치마를 색칠해주고
검은색으로
끈 리본을 그려줍니다.

1 신발 형태를 그려줍니다.

2 색칠해주고 굽을 그리세요.

3 발목 스트랩을 그려줍니다.

4 신발 위로 줄무늬 스타킹을
그려주세요.

패션 일러스트 컬러링 도안
& HOW TO MAKE

●자유롭게 칠해보세요.

스포티룩

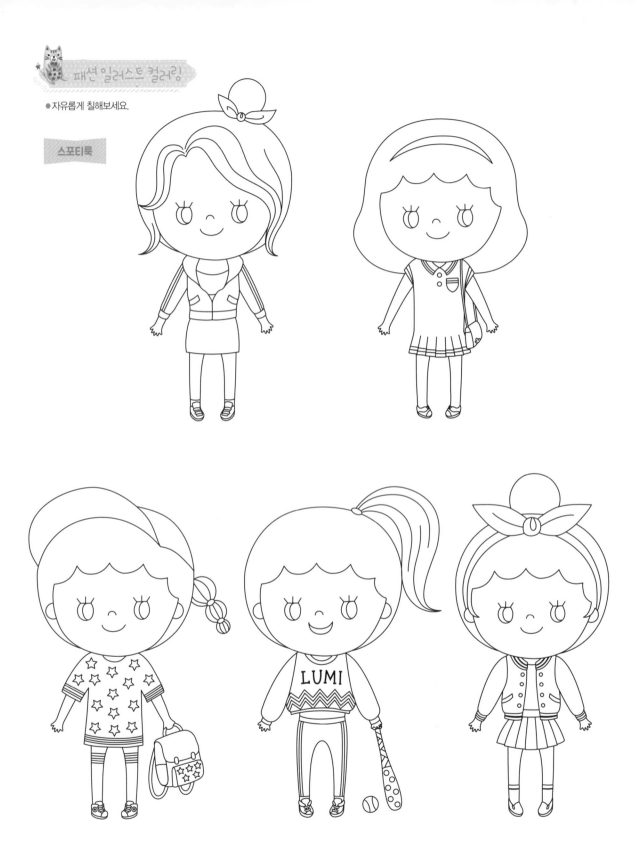

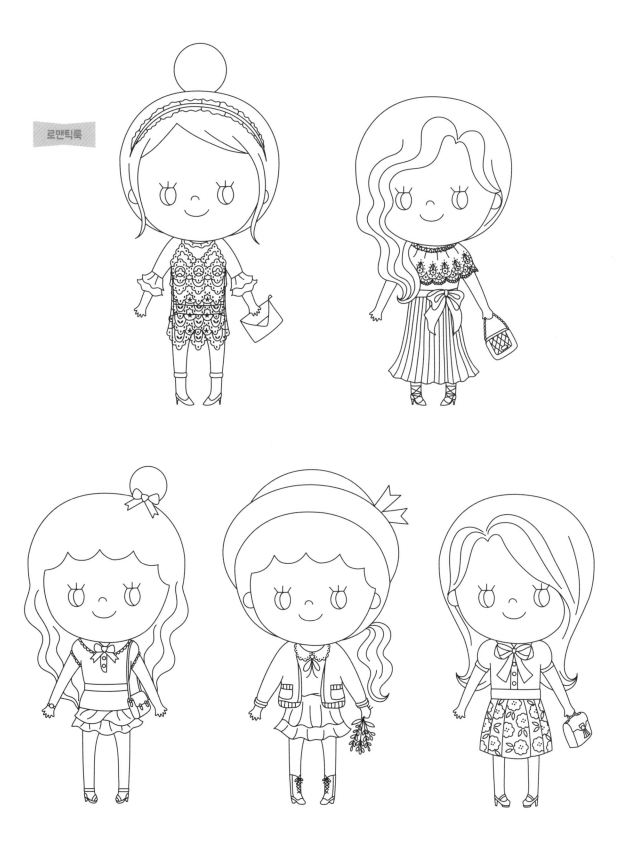

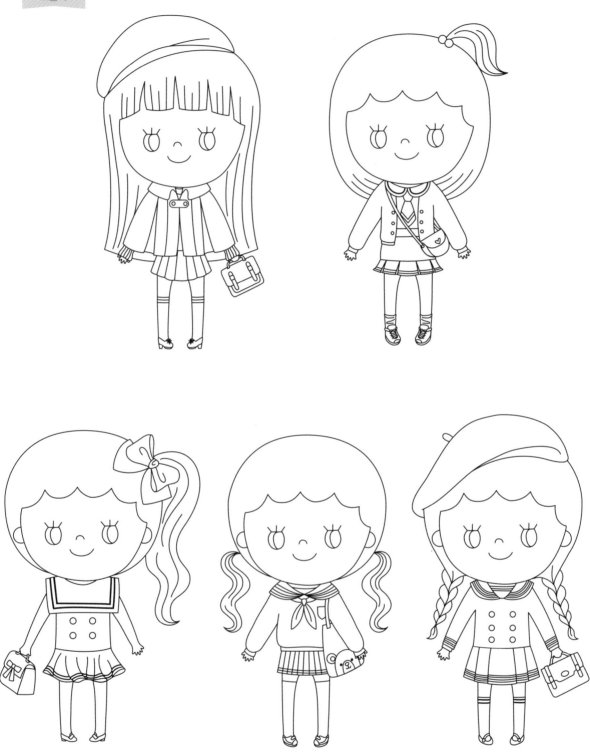

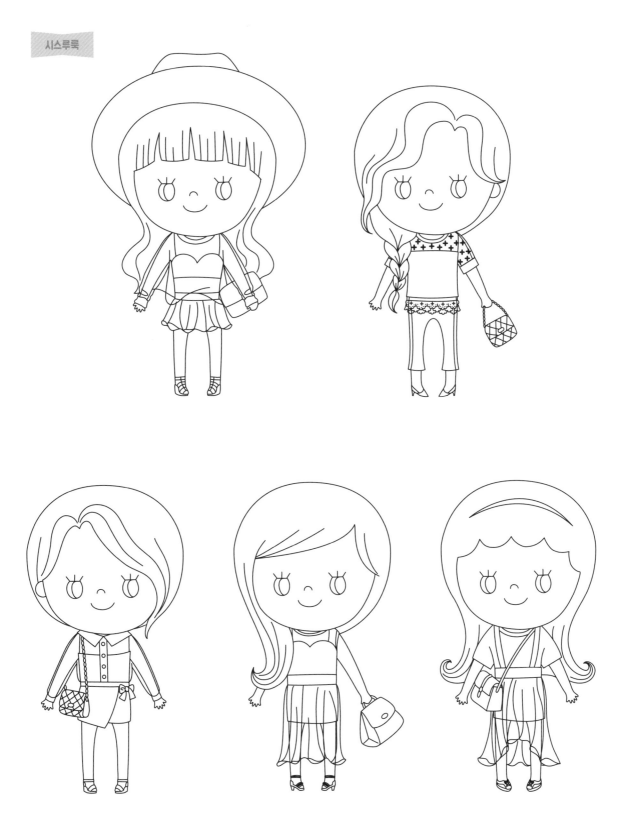

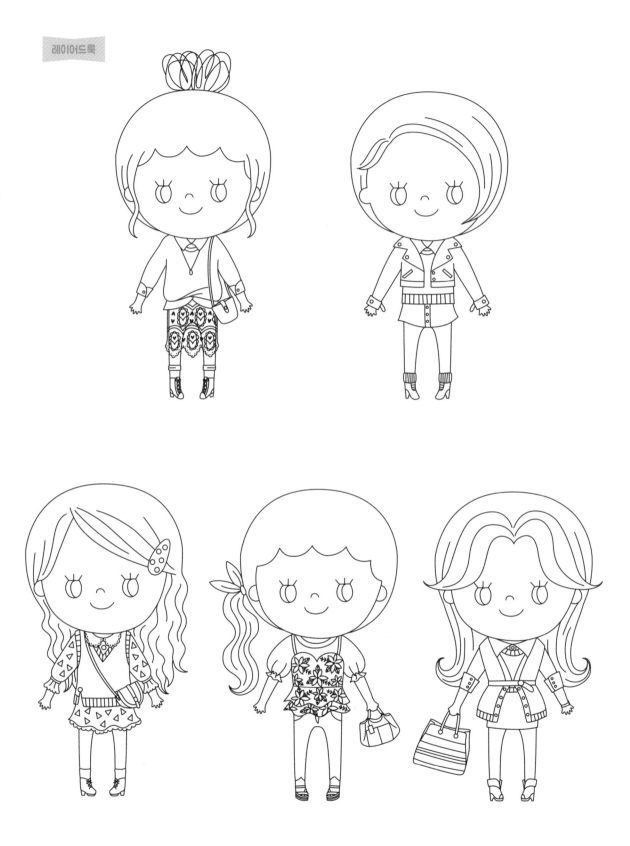

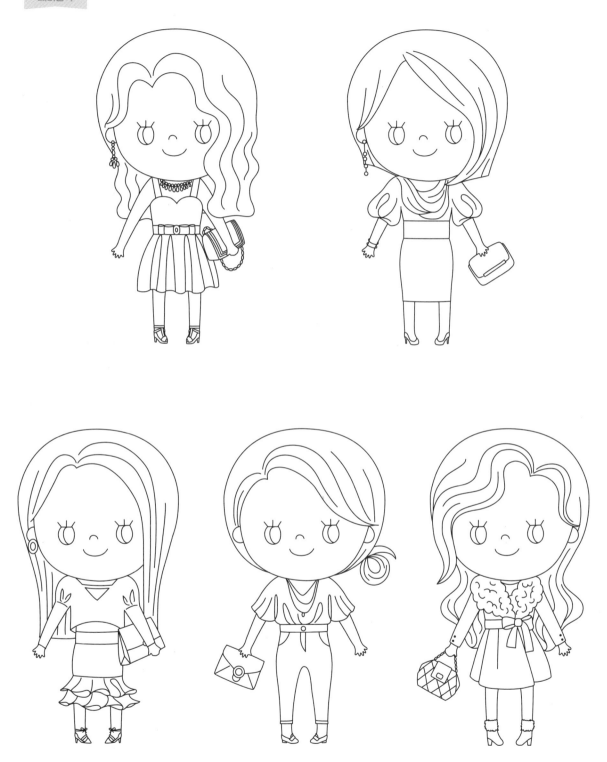

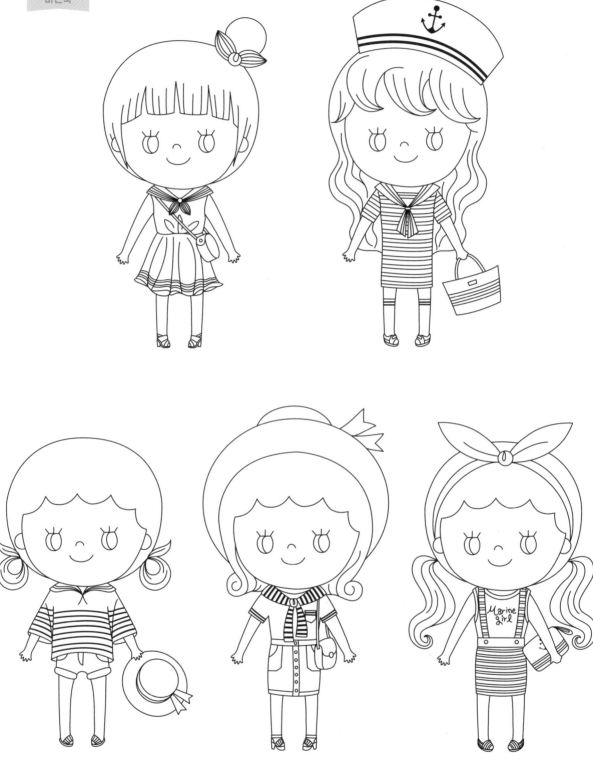

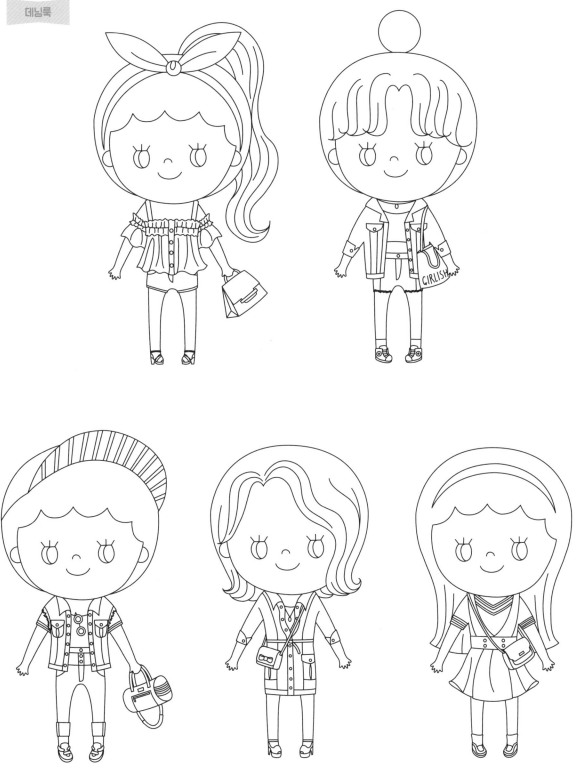

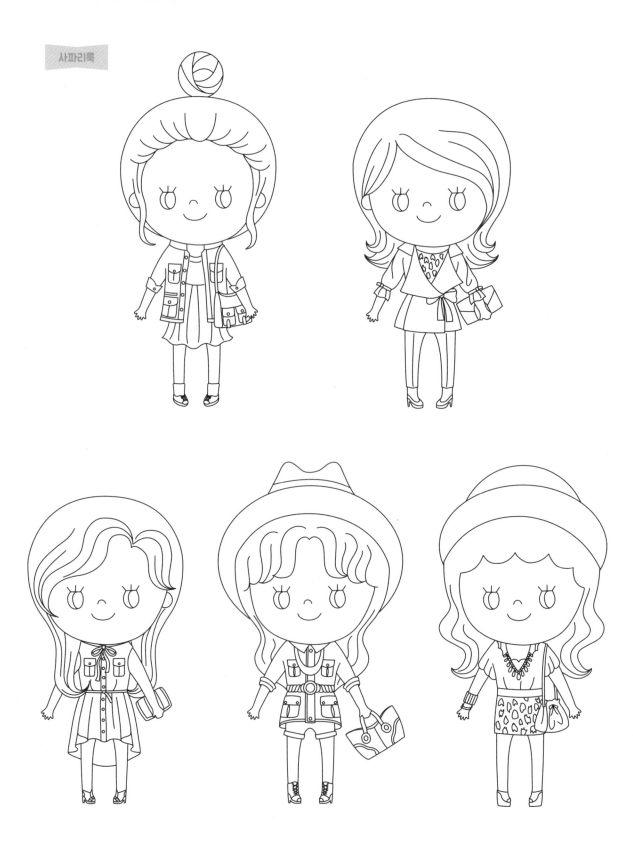

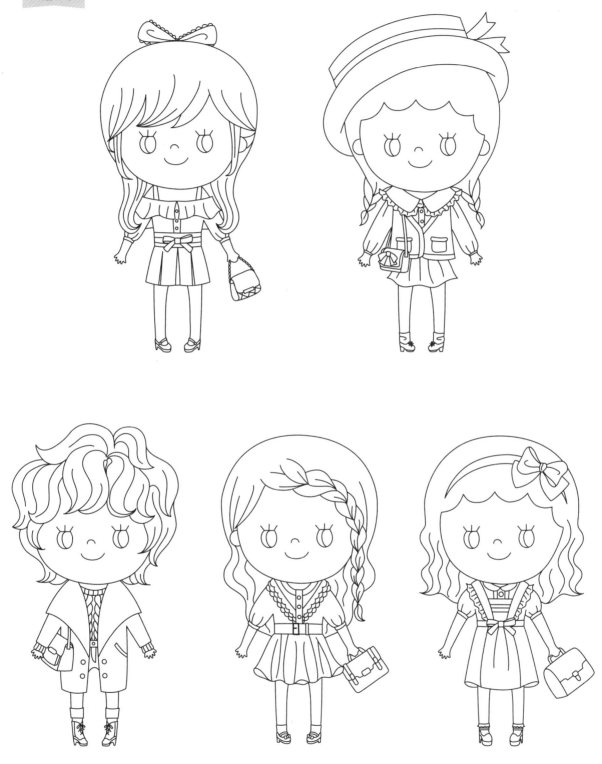

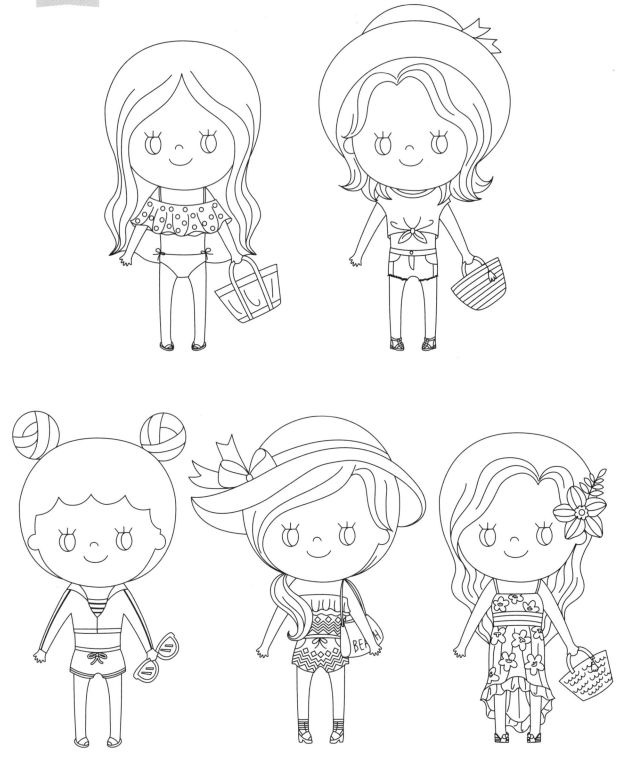

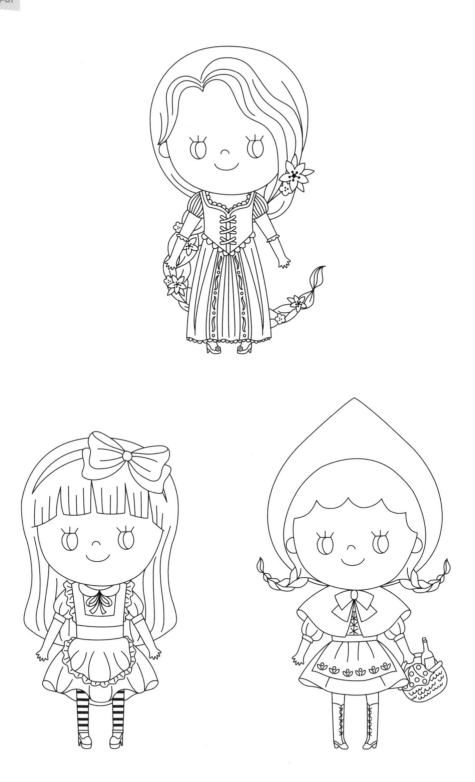

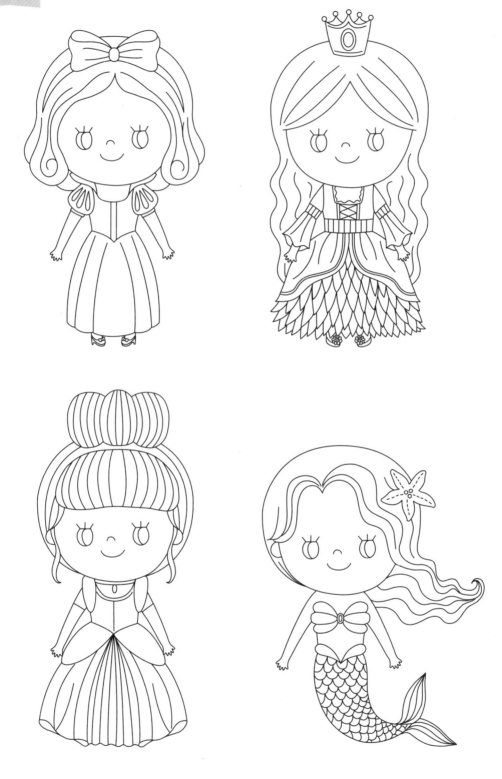

● 예쁘게 그린 캐릭터로 소품을 꾸며보세요.

축하 카드

material
색연필, 종이,
연필, 가위, 칼

①

종이에 그림을 그립니다.

②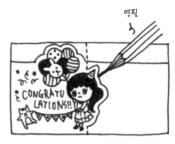
연필

오려내야 할 부분을 연필로 연하게 표시해주고
반으로 접는 부분을 점선으로 표시해주세요.

③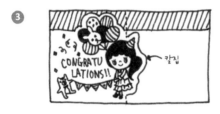
칼집

빗금 친 부분을 가위로 오려내고 접는 선을
넘어선 그림에는 칼집을 넣어주세요.

④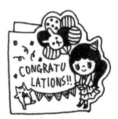

반으로 접어주면 완성!

생일 카드

material
색연필, 종이, 색지,
가위, 풀

①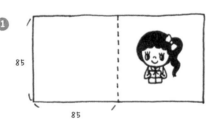
85
85

알맞은 크기의 종이를 준비한 후
루미를 그려줍니다.

②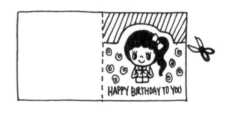

빗금 친 부분을 오려준 후
배경과 글자도 그려줍니다.

③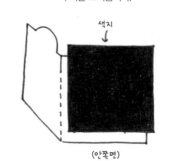
색지
(안쪽면)

오려내지 않은 면 안쪽에
색지를 붙여주세요.

④

접어주면 완성!

스탠드 메모지

material 색연필, 종이, 색지, 가위, 칼, 풀

1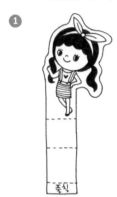

종이에 루미를 그려준 후
모양대로 오리고 받침대가 될
부분까지 길게 잘라줍니다.

2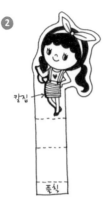

메모지를 끼울 부분에
칼집을 내줍니다.

3

받침대를 접어서 붙여주고
색지로 메모지를 만들어주세요.

4

색지 메모지를 끼워주면
완성!

컵케이크 장식

material 색연필, 종이, 색지, 이쑤시개, 테이프, 풀, 가위

1

50X50(mm)

원형 종이에 루미를 그려주고
그보다 크기가 큰 꽃 모양 색지를
붙여줍니다.

2

뒷면에 이쑤시개를 테이프로
고정해주세요.

3

머핀에 꽂아
활용하세요.

막대사탕 장식

material 색연필, 종이, 가위, 칼, 리본 끈

1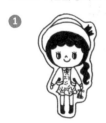

루미를 그리고 모양대로
오려줍니다.

2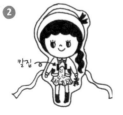

카디건 양쪽에 칼집을 내주고
그 안으로 리본 끈을 끼워주세요.

3

뒤쪽에 매듭을
지어주세요.

4

막대사탕에 묶어
장식하세요.

material 색연필, 종이, 가위, 칼

① ②

루미를 그린 후 모양대로
오려줍니다.

팔 부분에 끼울 수 있도록
칼집을 내줍니다.

칼집

material 색연필, 종이, 가위, 끈, 테이프

① ②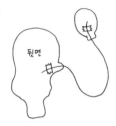

루미와 풍선을 그린 후
모양대로 오려줍니다.

루미와 풍선에 테이프로
끈을 달아 이어주세요.

뒷면

책에 끼워 활용해보세요.

material 두꺼운 색지, 종이, 투명지, 가위, 칼, 양면테이프

①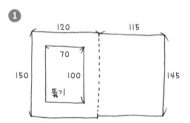

120 115
150 70 100 145
뚫기

사진 크기에 걸맞은 두꺼운 색지를
준비하여 왼쪽 가운데를 뚫어주세요.

②

종이에 루미를 그린 후 오려서 액자에 붙여주세요.
나머지 프레임은 꽃을 그려 꾸며주세요.

③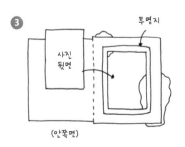

투명지
사진
뒷면

(안쪽면)

뚫어놓은 부분에 투명지를 붙여주세요.
사진이 보이게 놓아주세요.

④

붙이기

반으로 접어서
액자를 붙여주세요.

⑤

두꺼운 색지로 받침대를 만들어
세워주세요.

119

material 색연필, 종이, 프린터, 끈, 마스킹 테이프

1

요일과 날짜가 하단에 오도록
편집해 프린트합니다.

2

빈 공간에 색연필로
루미를 그려줍니다.

3

뒷면에 끈을 붙여
고정해주세요.

material 전사지, 스캐너, 프린터, 에코백, 다리미

1

색연필로 그린 루미를 스캐너로
스캔합니다.

2

스캔한 그림을 PC로 열어
'반전'시켜준 후 전사지에
프린트해주세요.

3

모양대로 오려준 후 그림을 원하는 위치에
올려놓고 30초 정도 다림질을 합니다. 이때
그림 있는 면이 에코백에 닿아야 합니다.

4

어느 정도 열기가 식으면 전사지를 조심스레
떼어주세요. 만약 그림까지 떼어지면
다시 종이를 덮고 다림질해주세요.

5

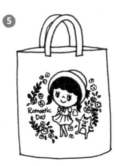

종이를 다 떼어내면 완성!

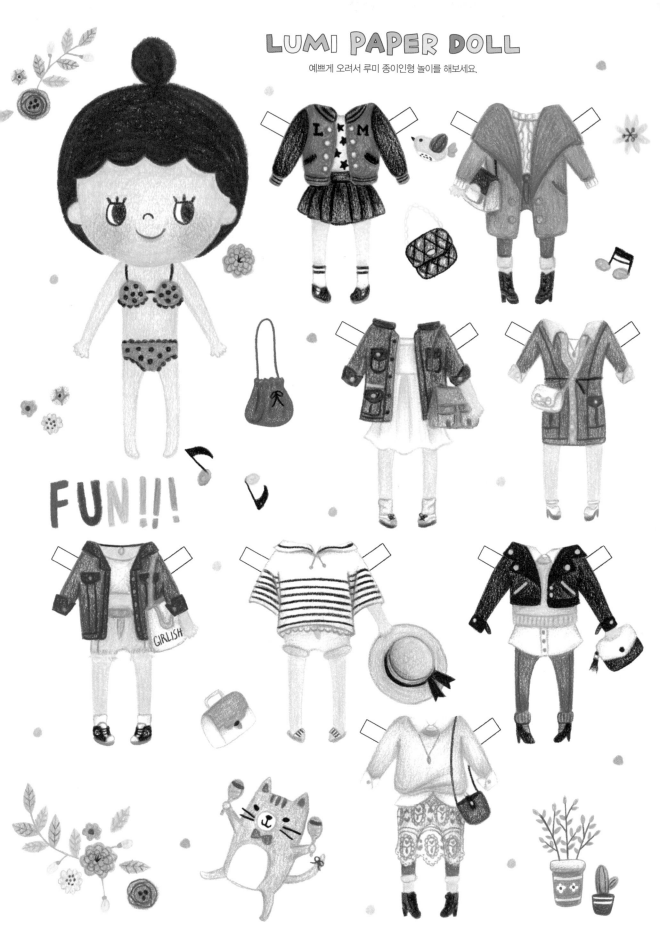

LUMI PAPER DOLL

예쁘게 오려서 루미 종이인형 놀이를 해보세요.